MW00787192

Dear family;

We wish this memory of Argentina keeps Jazmin's presence alive in their hearts.

Thank you very much for the love given to our daughter.

with love,
Eduardo & Pia

January, 2020

PRIMEROS

100

años

Banco **Galicia**

Patagonia

panorama

SESSA EDITORES

Patagonia

I.S.B.N.: 950-9140-53-8
Publicado en la Argentina en 2001 por SESSA EDITORES, Cosmogonías S. A.
Pasaje Bollini 2234, Buenos Aires, C1425ECD, Argentina.
Tels: (054-11) 4803-6700 / 6706. Fax: (054-11) 4804-8430.
http://www.sessaeditores.com.ar · E-mail: info@sessaeditores.com.ar
Coedición realizada por Cosmogonías S. A. Buenos Aires, República Argentina
y Lisl Steiner, Artist Photo Journal, Estados Unidos de América.
Queda hecho el depósito que dispone la ley Nº 11.723.
© Fotografías 2001, Aldo Sessa. Impreso en Singapur. Reservados todos los derechos.

Diseño de Carolina Sessa

Traducido al Inglés, Alemán, Francés e Italiano.

panorama

Texto de Elsa Insogna Fotografías de Aldo Sessa

LA PATAGONIA INCREIBLE

por Elsa Insogna

Un espacio diferente, inmenso, casi desconocido, que señala el confín de América. Si bien se la considera una unidad física singular, se trata de dos paisajes bien diferenciados: En la franja andina, uno de los más bellos paisajes de montaña del mundo, nos asombran gigantes vegetales como el alerce, el pehuén y el coihué o ambientes exclusivos como el Bosque de los Arrayanes, agrupación casi pura de árboles con troncos de suave textura y de color canela. Un apretado sotobosque de caña de coligüe, hierbas tiernas y flores, es el reino del huemul y del ciervo colorado. Los lagos compiten con la belleza del paisaje y lo perfeccionan; desde Neuquén hasta Tierra del Fuego, en racimos de aguas profundas, transparentes y de intenso azul o turquesa, navegables, con puertos naturales y variedad de costas en las que no faltan los fiordos, penetran en los bosques entre los cerros nevados y los valles de la cordillera. A orillas del Nahuel Huapí, se levanta la Ciudad de San Carlos de Bariloche, puerta de entrada a esta comarca favorita para los deportes de nieve y hoy preparada para el "turismo de las cuatro estaciones". La pesca es uno de los principales atractivos para deportistas de todo el mundo, atraídos por la cantidad, variedad y calidad de especies, sobre todo de truchas que penetran desde el mar por las rías, corriente arriba, alcanzando peso y dimensiones extraordinarias. Feliz visión la de Francisco P. Moreno al propiciar la creación de Parques Nacionales, custodios de éste y otros tesoros naturales. El bosque andino cede su esplendor a medida que avanza hacia el sur y ante un espectáculo no menos fascinante: el de los hielos y glaciares patagónicos, cuyo acto culminante es el Glaciar Perito Moreno en el Lago Argentino; el Glaciar Upsala y otros de menor porte comparten la admiración del espectador. Por fin, Tierra del Fuego, tierra de onas, yaganes y fueguinos, en el extremo austral, donde las aguas bravías de ambos océanos sostienen furiosos encuentros; el estrecho de Le Maire pone

a prueba las fortalezas de las naves y la pericia de los navegantes. El mismo Francis Drake, en 1578, atravesó el estrecho de Magallanes desafiando el rumor de que estaba obstruido. ¡De cuántas hazañas son testigos los restos de barcos hundidos que reposan en las costas del sur fueguino!. En un clima muy húmedo y sin veranos, el paisaje se define entre la montaña alpina, las lengas retorcidas por los vientos, el ñire que en otoño tiñe sus hojas de amarillo o anaranjado, los pastos duros y las cuencas pantanosas de las turberas. Ushuaia, capital económica de la provincia con un importante parque industrial, la ciudad más austral de la Tierra, se recuesta sobre el Canal de Beagle. Es difícil comprender, dada la hostilidad del ambiente, la labor tesonera de los pioneros que colmaron estas tierras con "piños" de hasta cincuenta mil ovejas, distribuidos en unas sesenta estancias, alguna de ellas de más de cien mil hectáreas; "Harberton" es la más austral. No es en vano recordar en esta verdadera epopeya de la Patagonia, las figuras del reverendo Thomas Bridges y de José Menéndez.

La meseta completa el paisaje. Aparece de pronto, sin zona de transición. Su suelo árido y pedregoso, el clima frío y seco con vientos de hasta más de cien kilómetros por hora, solamente permite una vegetación rala y sufrida de pastos duros, acoginados, y de arbustos achaparrados, entre los que corretean la mara, el ñandú y el guanaco. En los "mallines", constantemente húmedos, se facilita el pastoreo. Las ovejas integran el paisaje y, en muchos lugares, las torres de petróleo visten este ambiente sin árboles. Por su parte, las condiciones propicias de los altos valles posibilita el cultivo de frutales y las mayores concentraciones de población. Mucho ha influido en la introducción de nuevos cultivos y nuevos ganados la incorporación de diques y represas como la del Chocón-Cerros Colorados. En su frente oceánico, que exhibe costas acantiladas con seguros puertos naturales, la Patagonia ofrece una fauna marina única. En las costas de la Península de Valdés se destacan la Isla de los Pájaros, las loberías de Punta Loma y de Punta Pirámides y la única elefantería marina de América del Sur, en Punta Norte; espectáculos a los que se une, cada año, la llegada al Golfo de San Jorge de la Ballena Franca Austral, el animal más grande que existe. Pobladas colonias de pingüinos se prolongan hasta los dominios fueguinos, albergando en algunos casos hasta seiscientos mil nidos (en Punta Tombo en Chubut).

La Patagonia es como un calendario que registra, desde hechos geológicos (los "rodados tehuelches" o el Bosque Petrificado) y expresiones del hombre primitivo (Cueva del Gualicho), pasando por la perdurable presencia de sus comunidades aborígenes (Mapuches, Tehuelches, Patagones, Onas, Fueguinos), hasta, ya instalada la Historia, las hazañas de exploradores, piratas, misioneros y fundadores que se prolongan en nuestros días en los que, no menos heroicos y sí con visión de futuro, pueblan hasta los más aislados rincones de su ámbito.

INCREDIBLE PATAGONIA
by Elsa Insogna

A distinct, immense, almost unknown area that marks the boundary of the Americas. Although it is thought of as a single unit, it really consists of two very different landscapes. In the part along the Andes, one of the most beautiful landscapes in the world, we are astounded by giant trees such as the alerce, the pehuén and the coihué, or by unique spots like the Bosque de los Arrayanes, an almost virgin growth of trees with smooth, cinnamon-colored trunks. A dense undergrowth of coligüe stems, tender plants and flowers is the realm of the huemul and red deer. From Neuquén to Tierra del Fuego the lakes, with their deep transparent waters of intense blue or turquoise, complete this perfect landscape. They are navigable and provide natural ports and a variety of coastlines, including fjords that penetrate into the forests among the snow-covered peaks and the mountain valleys. On the banks of Lake Nahuel Huapi is the city of San Carlos de Bariloche, the entryway to this favorite region for snow sports and today ready for year-round tourism. Fishing is one of the main attractions. Sportsmen from all over the world are drawn by the quantity, variety and quality of fish, especially trout that arrive by swimming from the ocean upstream along the rivers, reaching extraordinary sizes and weights. Francisco P. Moreno had the foresight to propose the creation of national parks, custodians of these and other natural treasures. The Andean forests give up some of their splendor as they move south to the no less fascinating Patagonian ice fields and glaciers, culminating in its star attraction—Perito Moreno Glacier in Lago Argentino. Upsala Glacier and other lesser glaciers share the spectators' admiration. And finally Tierra del Fuego, land of onas, yaganes and the Fuegians, at the extreme southern end where raging waters coming from both oceans meet in constant tumult. The Strait of Le Maire puts the strength of ships and the skill

of their navigators to the test. Sir Francis Drake, in 1578, sailed through the Strait of Magellan in defiance of the rumor that it was blocked. To how many heroic deeds have the hulks of sunken ships lying along the coast of Tierra del Fuego been witness! It is a very humid climate with no summer. The landscape is made up of the mountains, the lenga trees twisted by the wind, the ñire whose leaves are painted yellow and orange in autumn, the tough grasses and the spongy peat bogs. Ushuaia, the southernmost city on earth and the financial capital of the province with its important industrial park, is situated on the Beagle Channel. It is difficult to imagine, given the hostile environment, the persistent labor of the pioneers who covered this land with flocks of sheep of up to fifty thousand head. They were distributed among some sixty ranches, some of them with more than one hundred thousand hectares (about 220,000 acres). "Harberton" is the furthest south. The figures of Rev. Thomas Bridge and José Menéndez are remembered from this historic age of Patagonia. The plateau finishes the landscape. It appears suddenly, with no gradual transition. Its arid and rocky soil, cold and dry climate with winds of more than 100 kilometers per hour, only allows for scant vegetation of tough grasses and stunted bushes, among which run the mara, the ñandú and the guanaco. The "mallines" (areas of softer soil particular to Patagonia) with their constant humidity allow animals to pasture. Sheep are part of the landscape and in many places oil rigs stand out in this treeless environment. The conditions in the high valleys make fruit cultivation possible and there we find the greatest concentration of inhabitants. The incorporation of dikes and dams such as that in Chocón-Cerros Colorados have influenced new crops and cattle raising. On the steep shores of its ocean with safe natural harbors, Patagonia offers a unique marine life. On the coast of Península Valdés can be found the Isla de los Pájaros (Bird Island), the seal colonies at Punta Loma and Punta Pirámides and the only sea elephant colony in South America at Punta Norte. Added to these are the annual shows when the Southern Right Whale, the largest animal in existence, arrive at Golfo de San Jorge. Large colonies of penguins can be found all along the coast as far as Tierra del Fuego. In some cases, as in Punta Tombo in Chubut for instance, they contain up to 600,000 nests.

Patagonia is like a timetable of the region, with its geological details like the rounded stones of the Tehuelches or the Petrified Forest; expressions of primitive inhabitants as in the Cueva del Gualicho; the enduring presence of the aboriginal communities of Mapuches, Tehuelches, Patagones, Onas, Fueguinos. It registers the historic feats of explorers, pirates, missionaries and the pioneers as well as the no less heroic deeds of those that, with their vision of the future, populate the most isolated corners of the land.

UNGLAUBLICHES PATAGONIEN
von Elsa Insogna

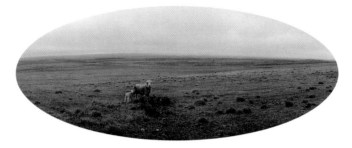

Atemberaubend anders, unermeßlich, schier unbekannt ist Patagonien an der Südspitze Amerikas. Obwohl es als ein einziges geografisches Gebiet gilt, handelt es sich eigentlich um zwei differenzierte Landschaftsräume. In der Andengegend, einer der schönsten Berglandschaften der Welt, wird der Besucher von Riesenbäumen wie Lärchen, Föhren und Südbuchen beeindruckt. Staunen rufen auch die stimmungsvollen Wälder wie der Bosque de los Arrayanes hervor, die fast ausschließlich aus urtümlichen Bäumen mit samtiger, zimtfarbener Holzrinde bestehen. Ein dichtes Unterholz aus "Coligue"-Rohr, saftigen Gräsern und Blumen beheimatet kleine Schafkamele und Rothirsche. Die Bergseen wetteifern mit den Wäldern und vervollkommen die Schönheit der Landschaft. Von Neuquén bis Tierra del Fuego reihen sie sich wie Perlenketten aneinander, kristallklare Gewässer, die durch ihr intensives Blau oder Türkis bestechen. Zwischen verschneiten Berggipfeln und weitläufigen Tälern bilden ihre Ufer natürliche Häfen. Buchten und Förden durchfurchen die Wälder. Am Ufer des Nahuel Huapí-Sees liegt die Stadt San Carlos de Bariloche, Eingangstor zur beliebten Wintersportgegend, die heute auch in allen vier Jahreszeiten auf den Besucher vorbereitet ist. Der Angelsport ist eine weitere Anziehungskraft: aus aller Welt treffen Fischer ein, angezogen von der Artenvielfalt, Reichhaltigkeit und Qualität des Fischfangs. Besonders geschätzt sind die Forellen, die vom Meer flußaufwärts schwimmen und in den Seegewässern ausserordentlich groß werden. Die Einrichtung der Nationalparks, welche diese und andere Naturschätze wahren, ist der Vision von Francisco P. Moreno zu verdanken. Gegen Süden weichen die Wälder einer nicht minder faszinierenden Landschaft: den patagonischen Gletschern, deren Höhepunkt der Gletscher Perito Moreno am See Lago Argentino ist; aber auch der Uppsala-Gletscher und weitere Eisformationen lösen beim Besucher Bewunderung aus. Schließlich wird Feuerland erreicht, das Land der Indianerstämme der Ona, Yagane und Feuerländer, das südlichste Gebiet, in dem die wilde Brandung der beiden Ozeane in wutentbrannten Kämpfen aufeinanderprallt; der Engpaß von Le Maire ist eine berüchtigte

Herausforderung für die Seetüchtigkeit der Schiffe und das Geschick der Seemänner. Francis Drake höchstpersönlich durchquerte anno 1578 die Magellanstraße, von der es bis dahin hieß, sie sei undurchgänglich. Was für Heldentaten die Schiffwräcke wohl erlebt haben, die auf den südlichen Küstenstrichen Feuerlands gestrandet sind! In dem feuchtkalten, sommerlosen Klima wird die Landschaft geprägt von Berggipfeln, vom Wind skurril verformten Lenga-Bäumen, Ñire-Sträuchern, die sich im Herbst gelb oder orange färben, harten Gräsern und moorigen Torfgruben. Ushuaia, südlichste Stadt der Welt, Hauptstadt der Provinz Feuerland und Wirtschaftsstandort mit einem wichtigen Industriepark, liegt am Ufer des Beagle-Kanals. Angesichts der feindlichen Umwelt ist es fast unbegreifbar, was die Pioniere herlockte, die die Provinz mit Schafherden von bis zu 50.000 Tieren besiedelten. Mit harter Arbeit schufen sie auf diesen Ländereien über 60 Estanzias, einige davon mit mehr als 100.000 Hektar Land - am südlichsten liegt das Gutshaus Haberton. In diesem Heldenepos Patagoniens dürfen einige Pioniere wie der Pfarrer Thomas Bridge oder José Menéndez nicht vergessen werden.

Die patagonische Steppe ergänzt das Spektrum an Landschaften. Sie erscheint plötzlich, ohne jeglichen Übergang. Der steinige, unfruchtbare Boden, Kälte, Dürre, Windböen von über 100 Stundenkilometern - da kann nur eine karge und widerstandsfähige Vegetation gedeihen: Hartgräser und niedriges Gesträuch, durch das patagonische Wildhasen, Ñandu-Sträuße und Guanacos flitzen. An den stets bewässerten Tümpeln weiden Schafe, die einfach zur Landschaft gehören. Vielerorts ragen auf der baumlosen Steppe Bohrtürme gen Himmel. Im Norden Patagoniens bieten weitläufige Täler ideale Bedingungen für den Obstanbau und sind daher mit einer größeren Einwohnerdichte besiedelt. Wasserwerke wie Chocón - Cerros Colorados haben einen wesentlichen Beitrag zur erfolgreichen Erschließung neuer Anbaugebiete und zur Einführung neuer Zuchttiere geleistet. Gegen den Atlantischen Ozean hin bietet Patagonien Steilklippen mit sicheren natürlichen Häfen und einer einzigartigen Meeresfauna. An den Küsten der Halbinsel Valdés liegt das Vogelparadies der Isla de los Pájaros; die Seelöwen lassen sich in Punta Loma und Punta Pirámides nieder und in Punta Norte gedeihen die einzigen Elefantenrobben Südamerikas. Zu diesen Sehenswürdigkeiten der Natur kommt die alljährliche Ankunft der Wale in der San Jorge-Bucht hinzu; diese südliche Spezies, Cetacea Franca Australis, ist das größte Lebewesen auf der Welt. Dicht bevölkerte Pinguinesiedlungen sind bis in Feuerland zu sehen - eine einzige Kolonie kann bis zu 600.000 Nester beherbergen, wie bei Punta Tombo in der Provinz Chubut.

Patagonien ist daher wie ein offenes Buch, das Naturgeschichte und menschliches Wirken offenbart. Es reicht von geologischen Ereignissen -etwa Steinformationen wie die "Rodados Tehuelches" oder dem versteinerten Wald- und Zeugnissen der Urgeschichte -Höhlenmalereien in der Cueva del Gualicho- über die beständige Präsenz der Indianerstämme -Mapuches, Tehuelches, Patagonen, Onas, Feuerländer- bis hin zu den Heldentaten der Forscher, Piraten, Missionare und Pioniere. Heldentaten, die auch von den Menschen der Gegenwart vollbracht werden, die diese einsamen Ländereien mit Zukunftsvision besiedeln.

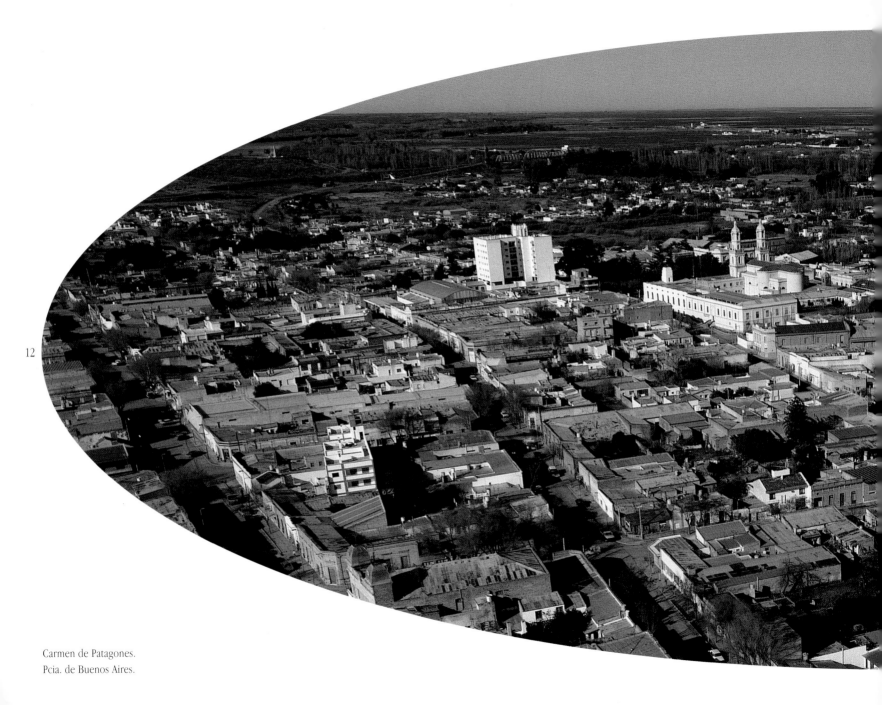

12

Carmen de Patagones.
Pcia. de Buenos Aires.

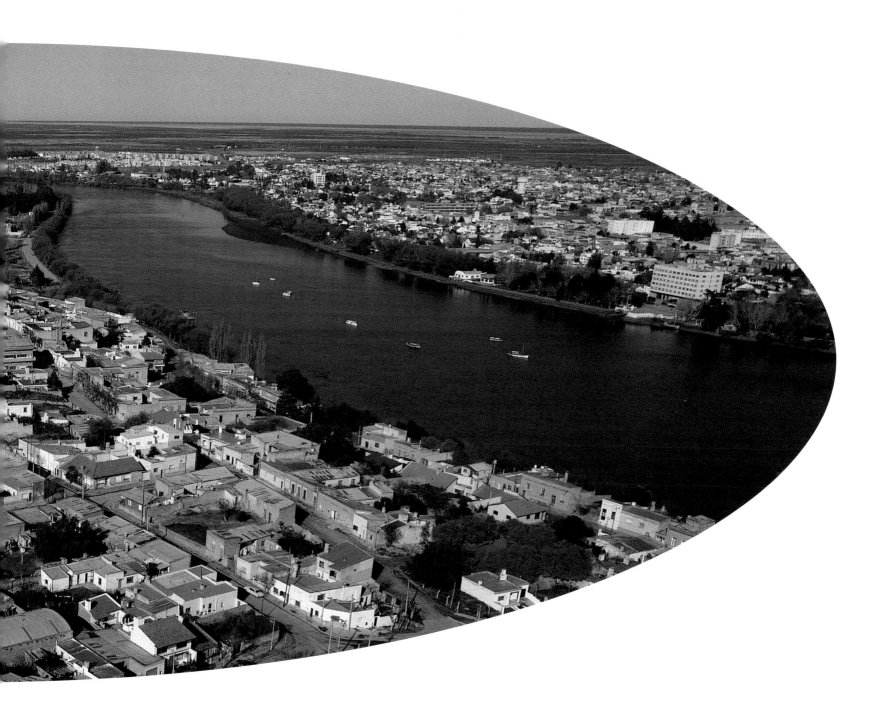

Torre del Fuerte. / *Tower of the Fort.* / Turm der Festung. /
Carmen de Patagones. Pcia. de Buenos Aires.

14

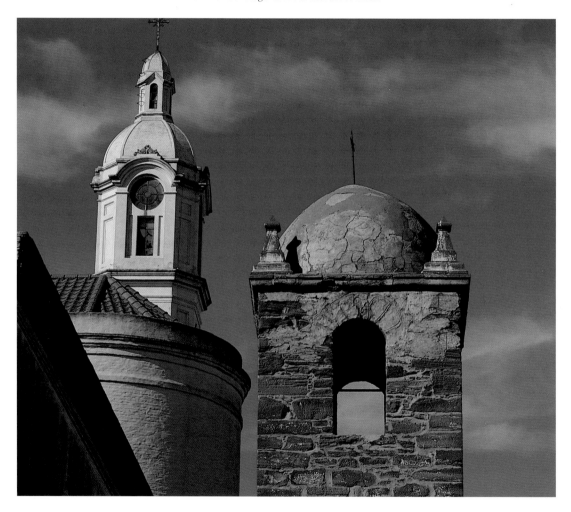

Pág. 15. Médanos. / *Sand Dunes.* / Sanddünen. / Idem.

Págs. 16-17. Junín de los Andes. Pcia. del Neuquén.

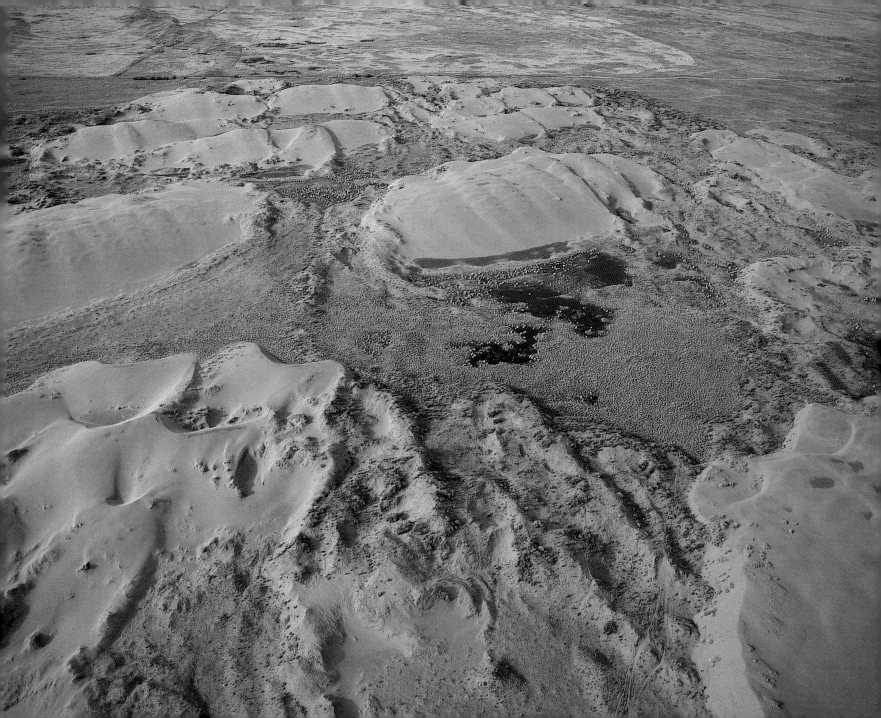

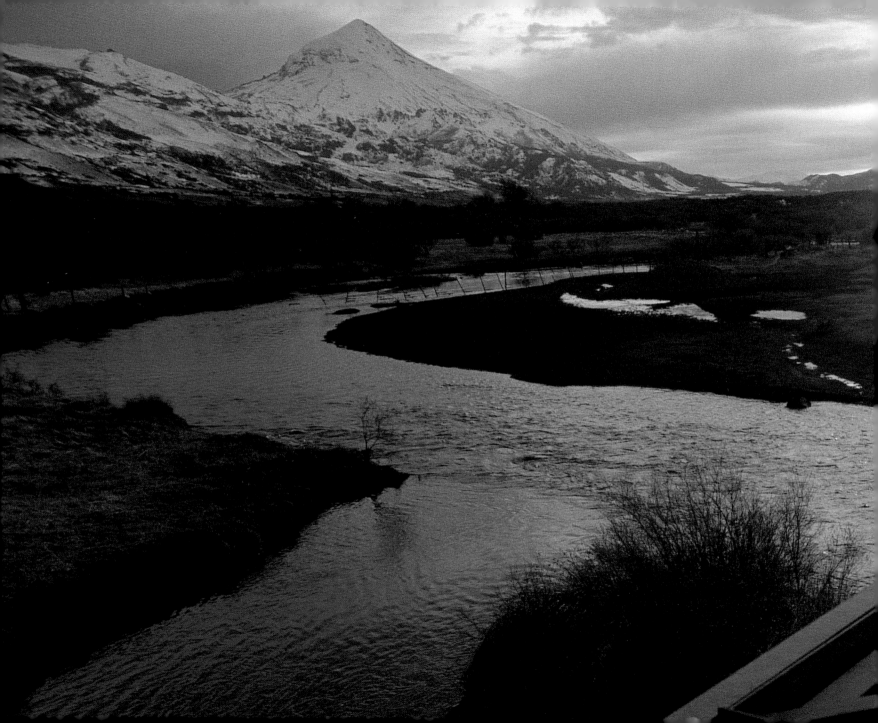

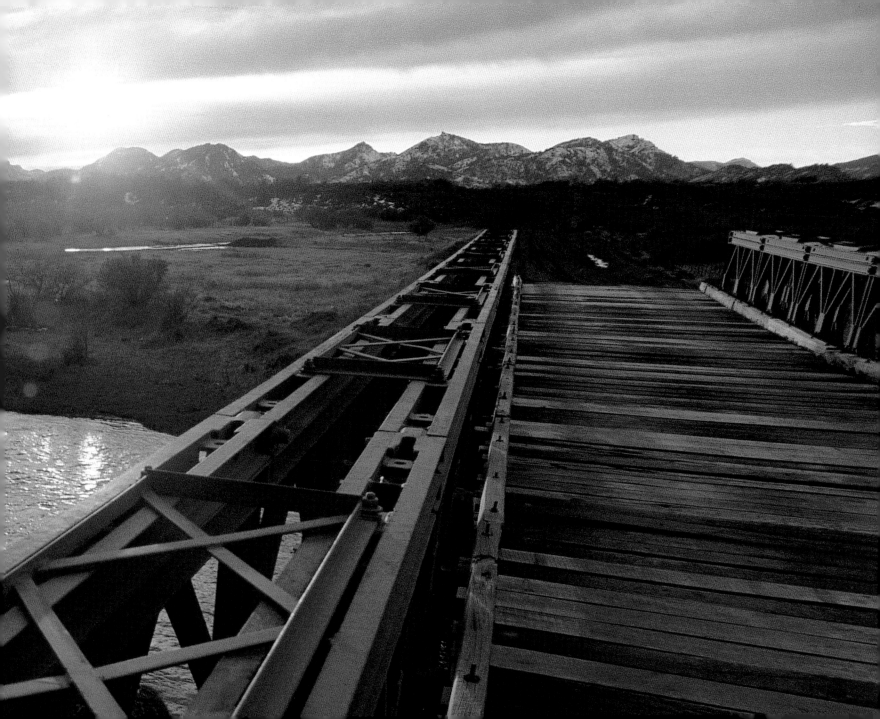

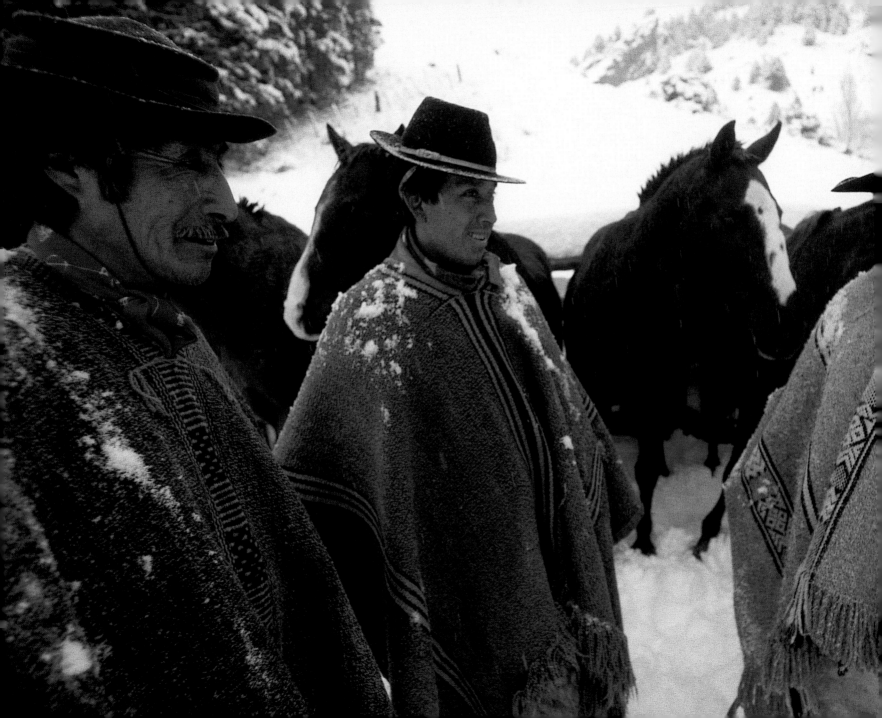

Peones mapuches. / *Mapuche peones*. / Mapuche Landarbeiter. /
Junín de los Andes. Pcia. del Neuquén.

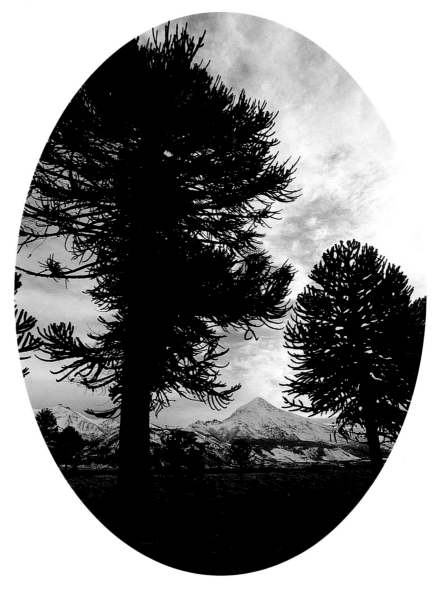

Araucaria araucana. / Idem.

Gauchos.
Junín de los Andes. Pcia. del Neuquén.

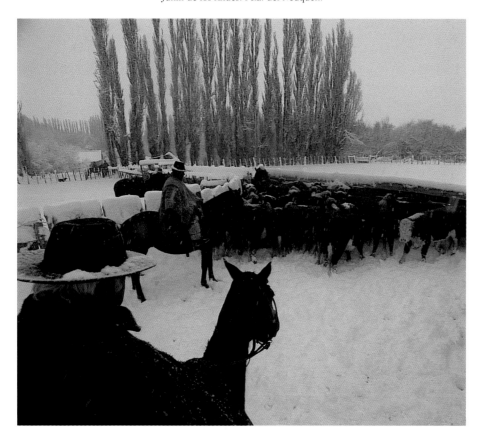

20

Págs. 22-23. Country Club de Cumelén. /
Cumelén Country Club. / Country Club in Cumelén. /
Cumelén. Idem.

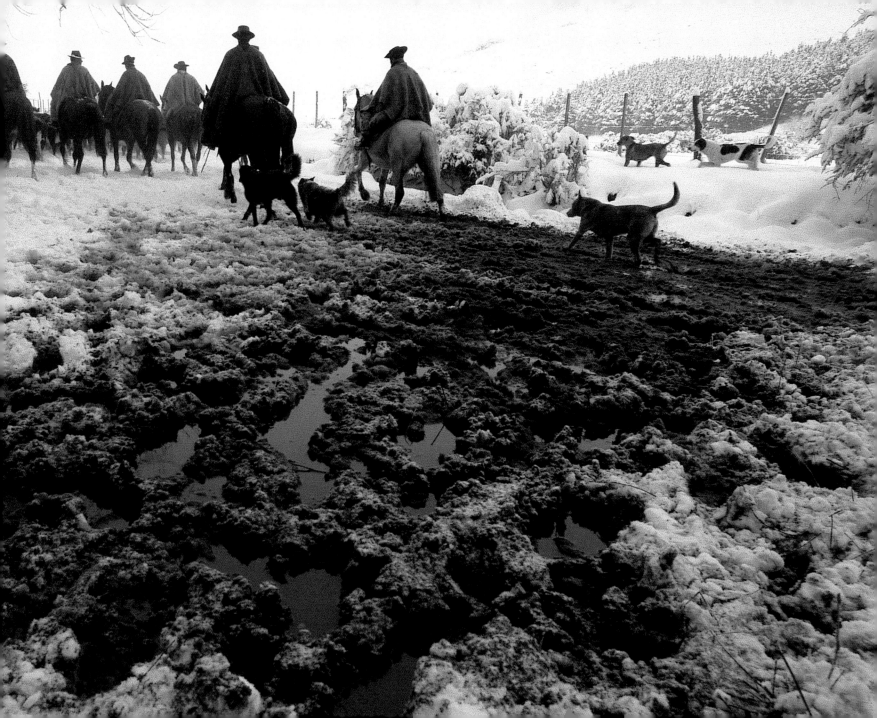

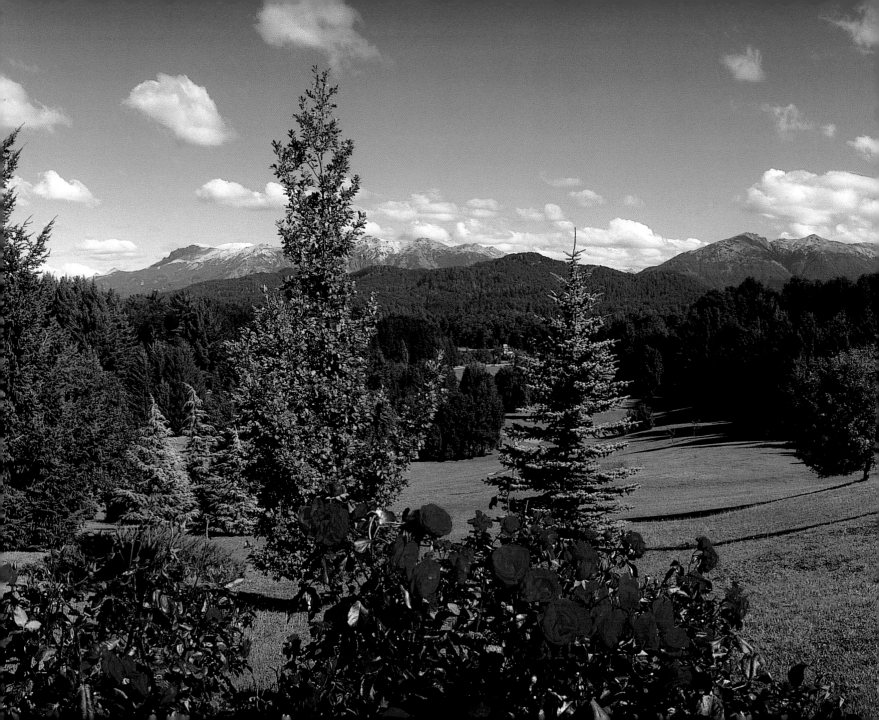

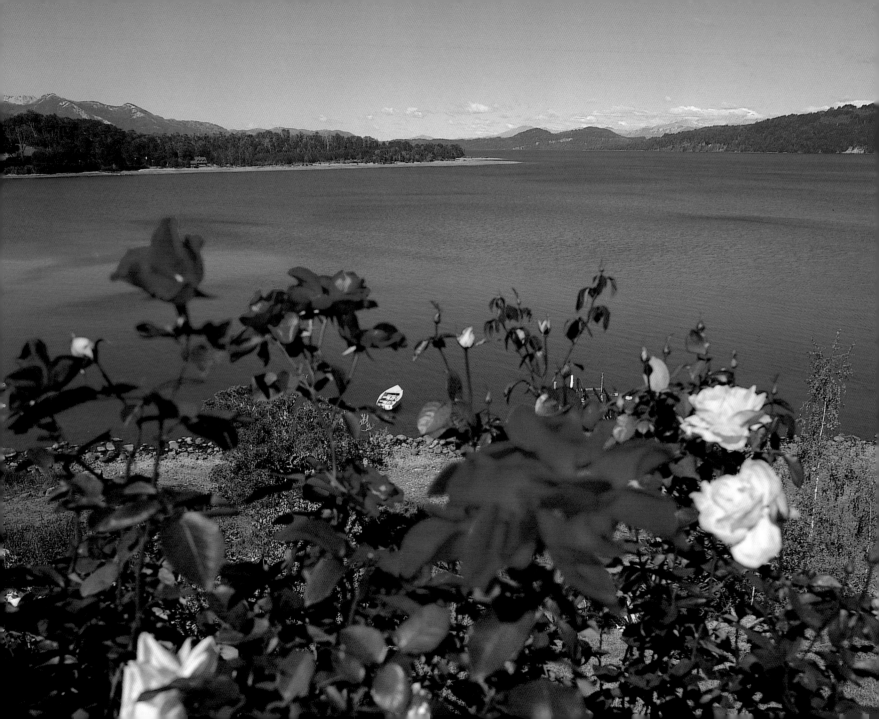

Country Club de Cumelén. / *Cumelén Country Club.* /
Country Club in Cumelén. Cumelén. Pcia. del Neuquén.

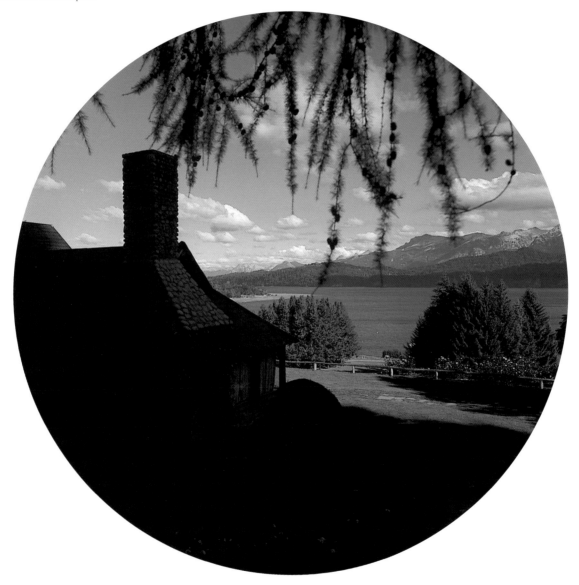

Almacenaje de manzanas. / *Storage area for apples.* / Äpfellager. /
Alto Valle. Pcia. de Río Negro.

26

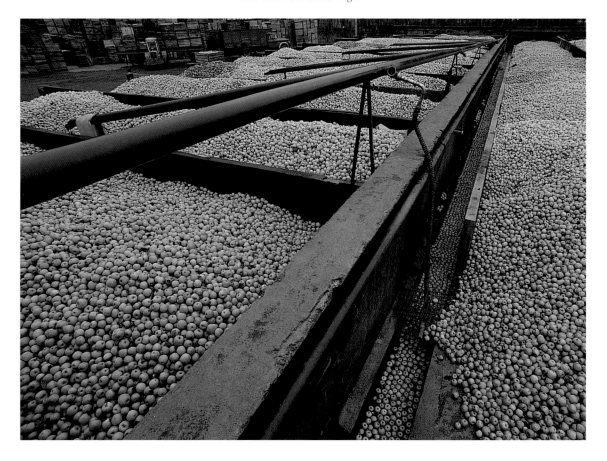

Pág. 27. Puente. Río Limay. / *Bridge. Limay River.* / Brücke. Limay-Fluss. /
Pcias. del Neuquén y de Río Negro.

Págs. 28-29. Península de Llao-Llao. / *Llao-Llao península.* / Llao-Llao Halbinsel. /
Lago Nahuel Huapi. Pcia. de Río Negro.

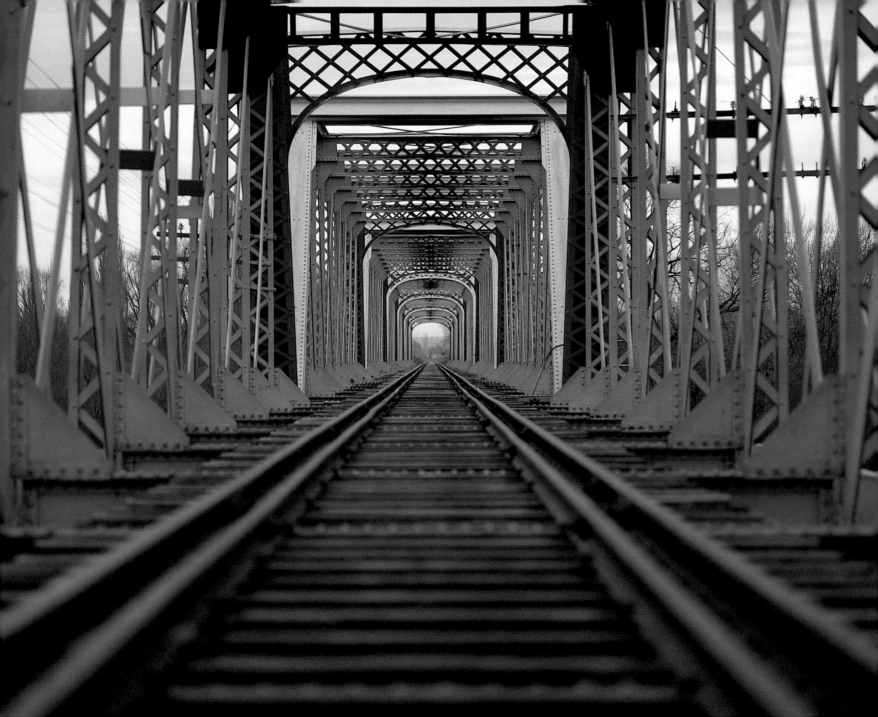

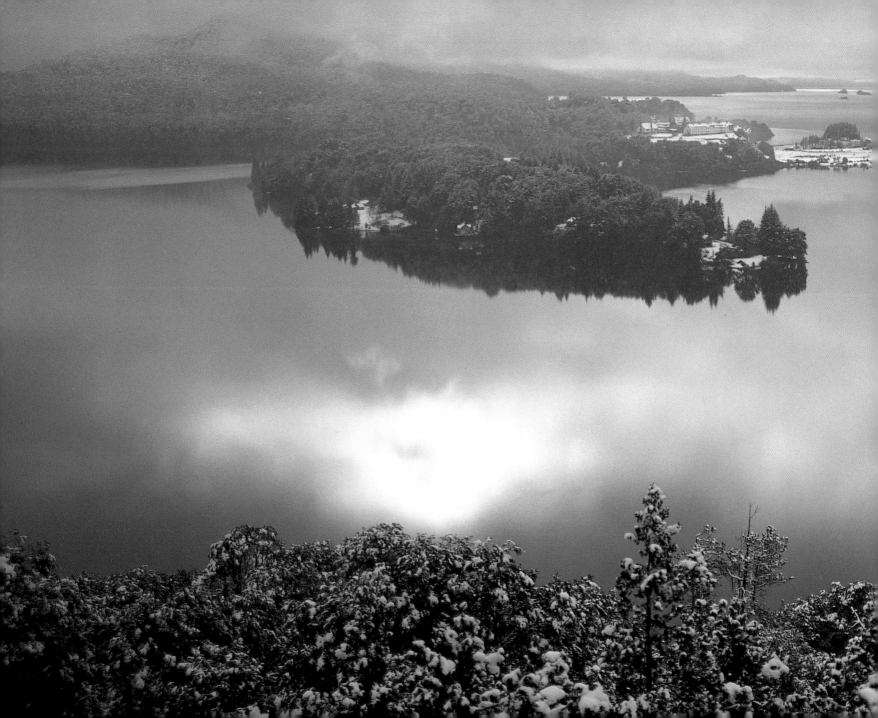

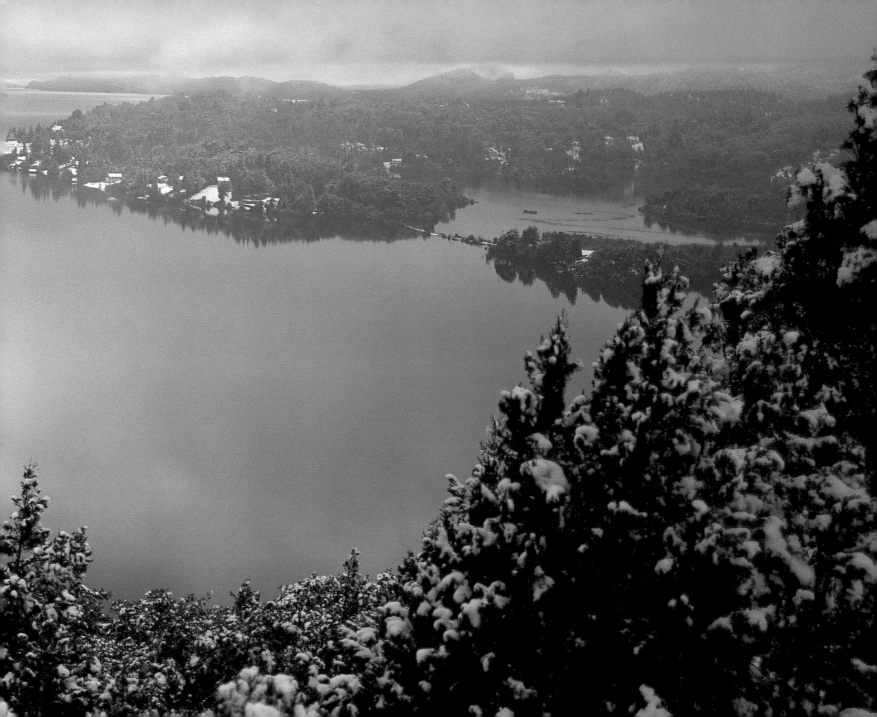

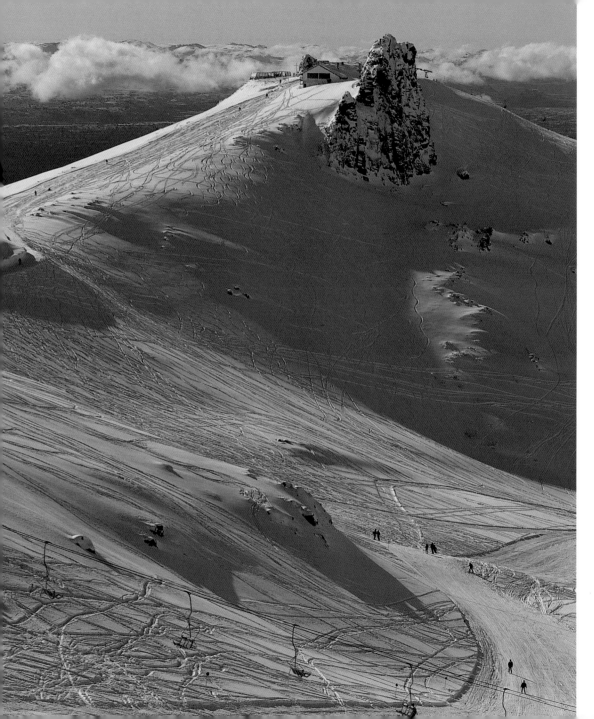

30

Págs. 30-33. Cerro Catedral. / *Catedral Hill.* /
Am Cerro Catedral. San Carlos de Bariloche. Pcia. de Río Negro.

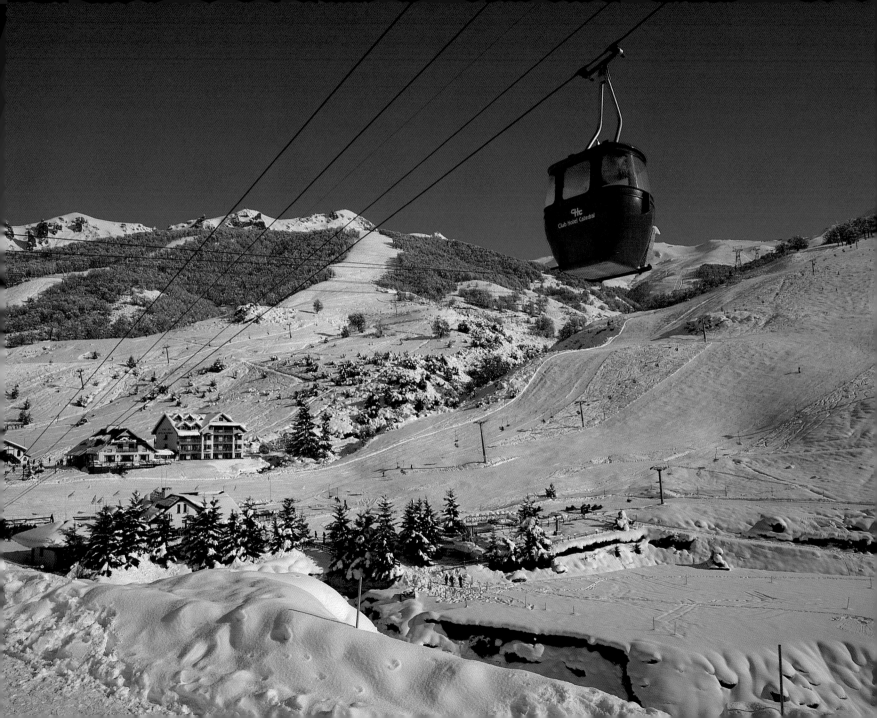

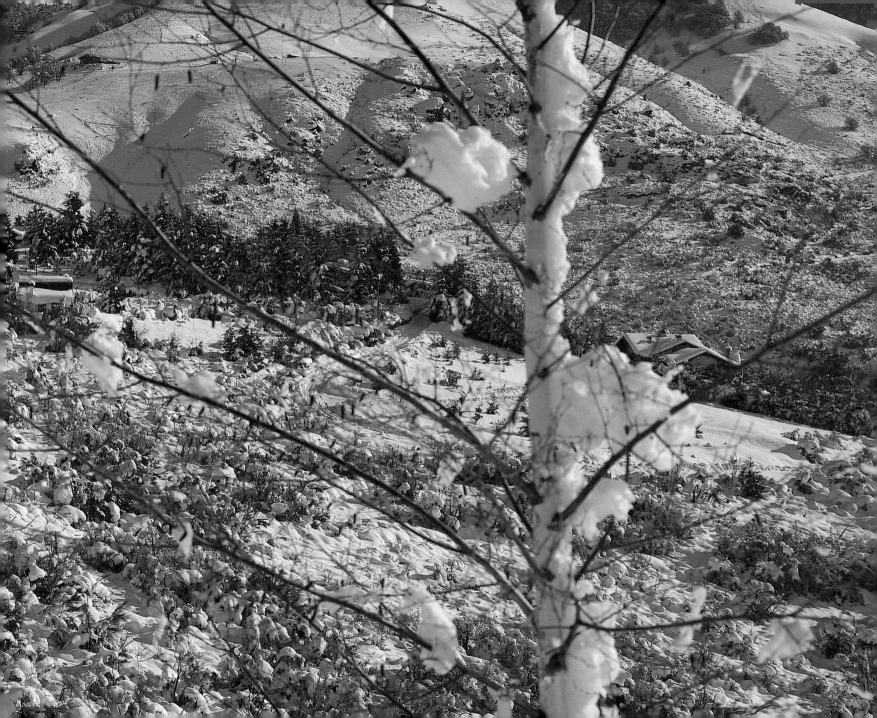

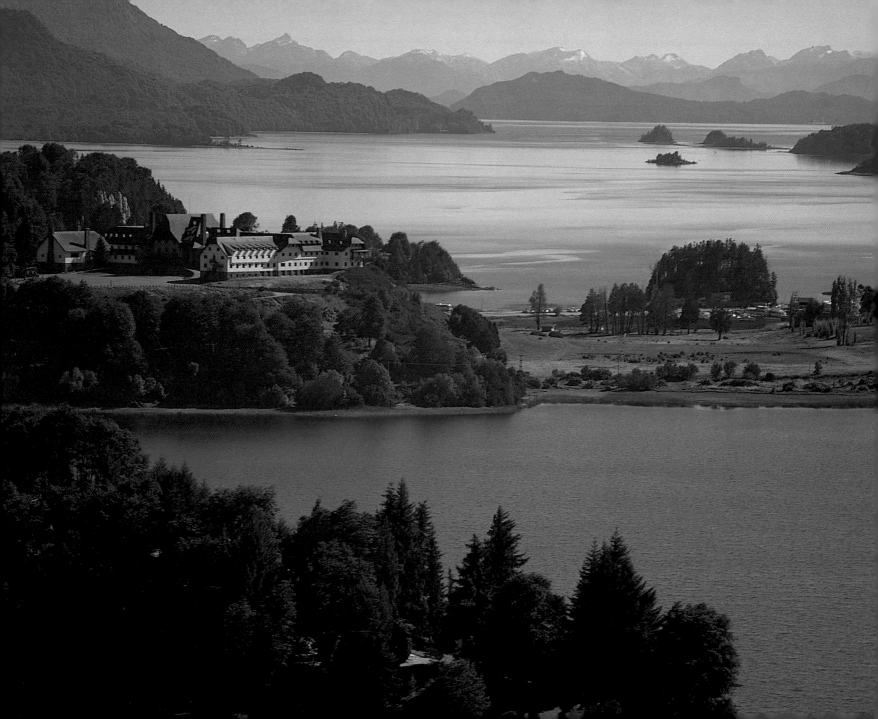

Península de Llao-Llao. / *Llao-Llao península.* / Llao-Llao Halbinsel.
San Carlos de Bariloche. Pcia. de Río Negro.

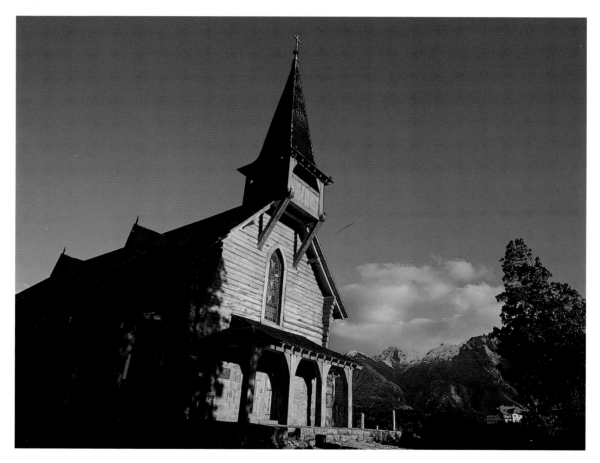

Capilla de San Eduardo. / *Saint Edward Chapel.* / Sankt Edward Kapelle. / Idem.

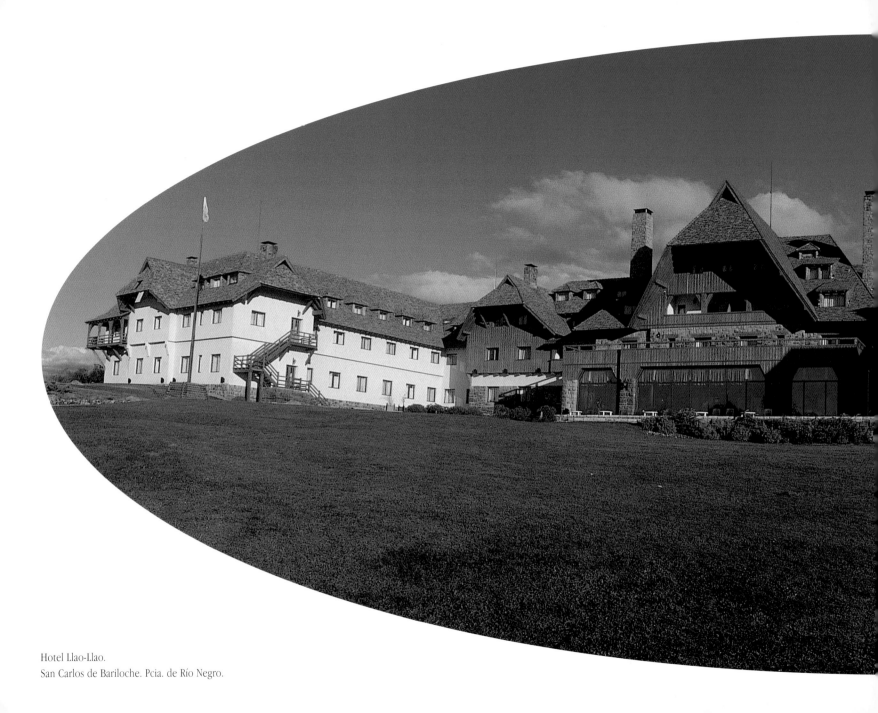

Hotel Llao-Llao.
San Carlos de Bariloche. Pcia. de Río Negro.

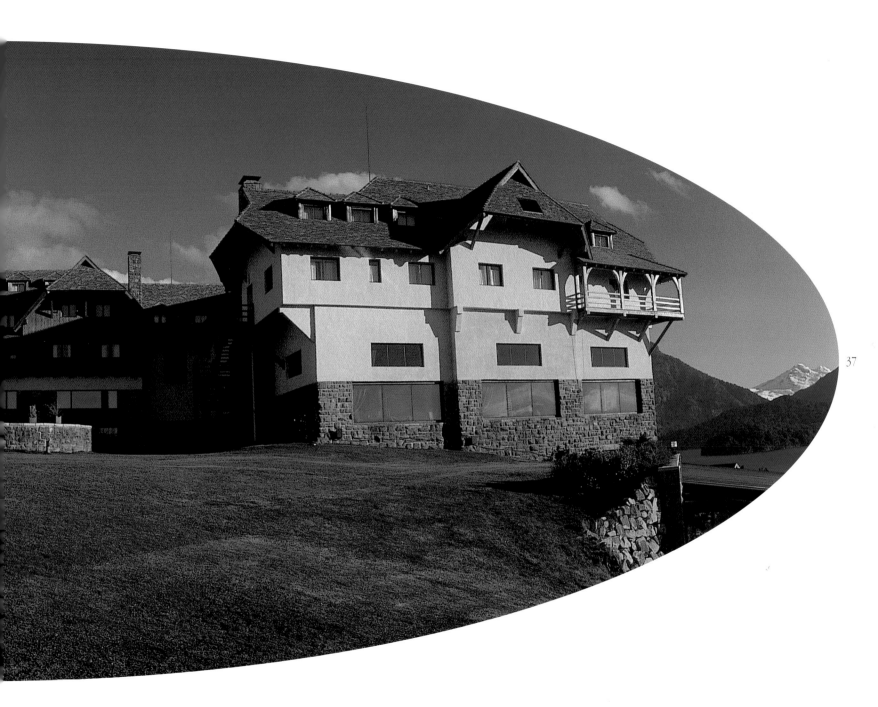

Lago Moreno. / *Lake Moreno*. / Moreno-See. /
San Carlos de Bariloche. Pcia. de Río Negro.

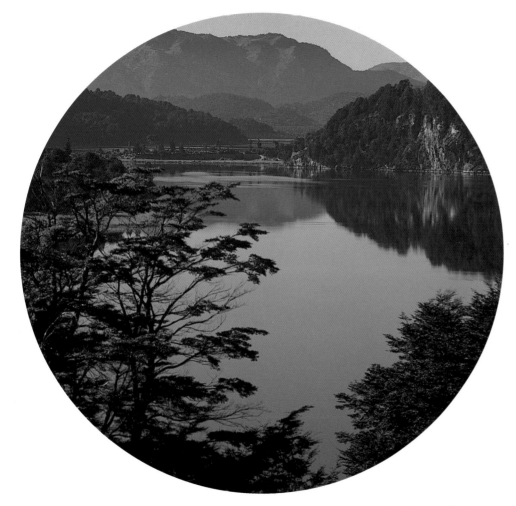

38

Pág. 39. Lago Nahuel Huapi. /
Lake Nahuel Huapi. / Nahuel Huapi-See. / Idem.

Págs. 40-41. Lago Gutiérrez. / *Lake Gutiérrez*. / Gutiérrez- See. / Idem.

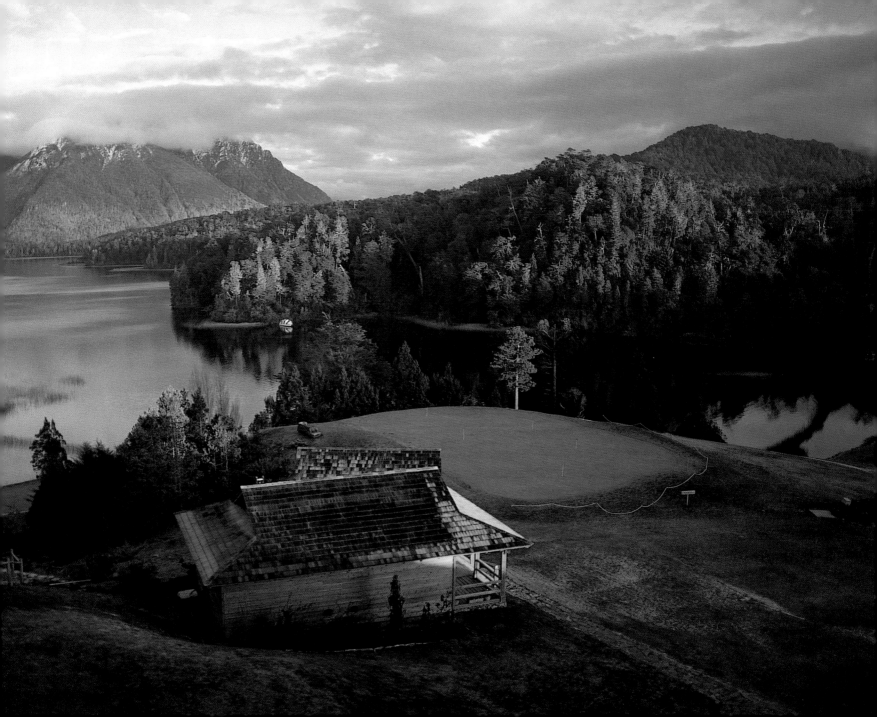

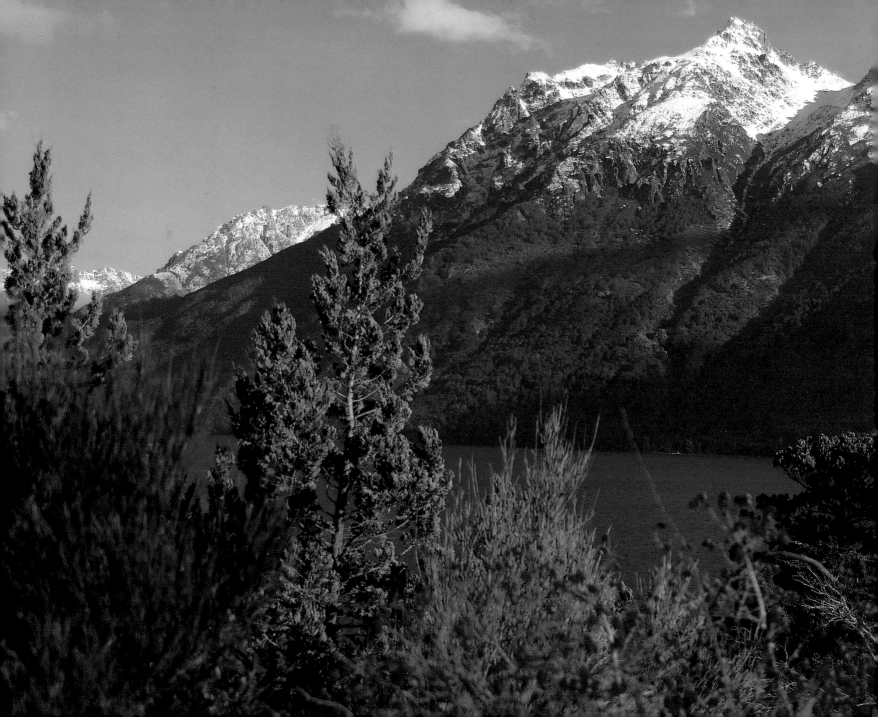

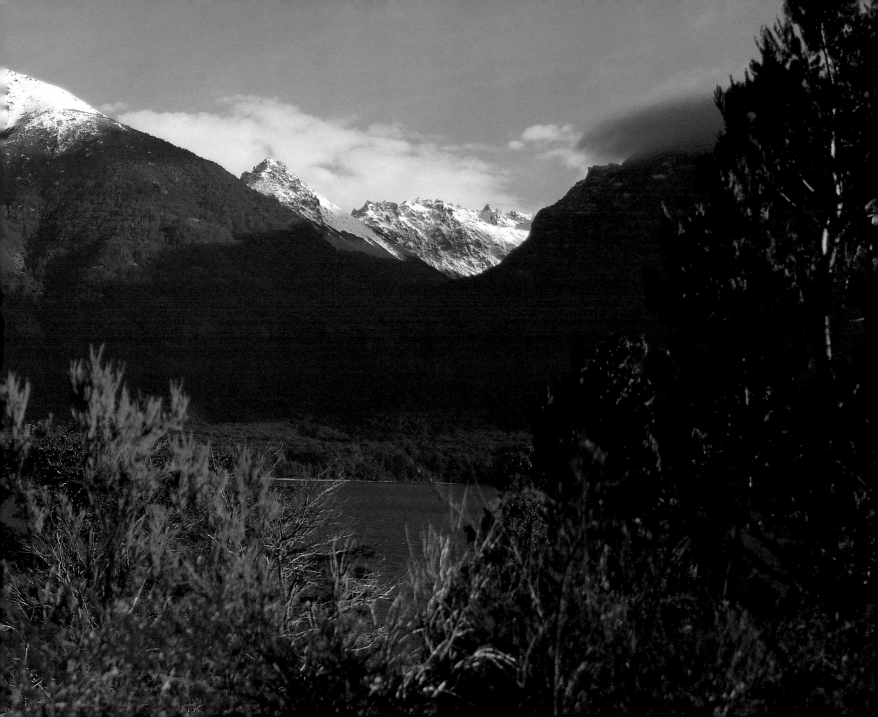

Antigua estación y locomotora. / *Old station and locomotive.* / Alter Bahnhof und Lokomotive. / Trelew. Pcia. del Chubut.

42

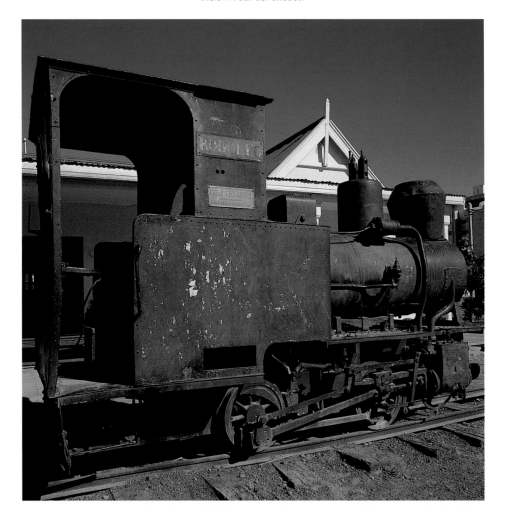

Pág. 43. Quiosko de música. / *Bandstand.* / Musikpavillion. / Idem.

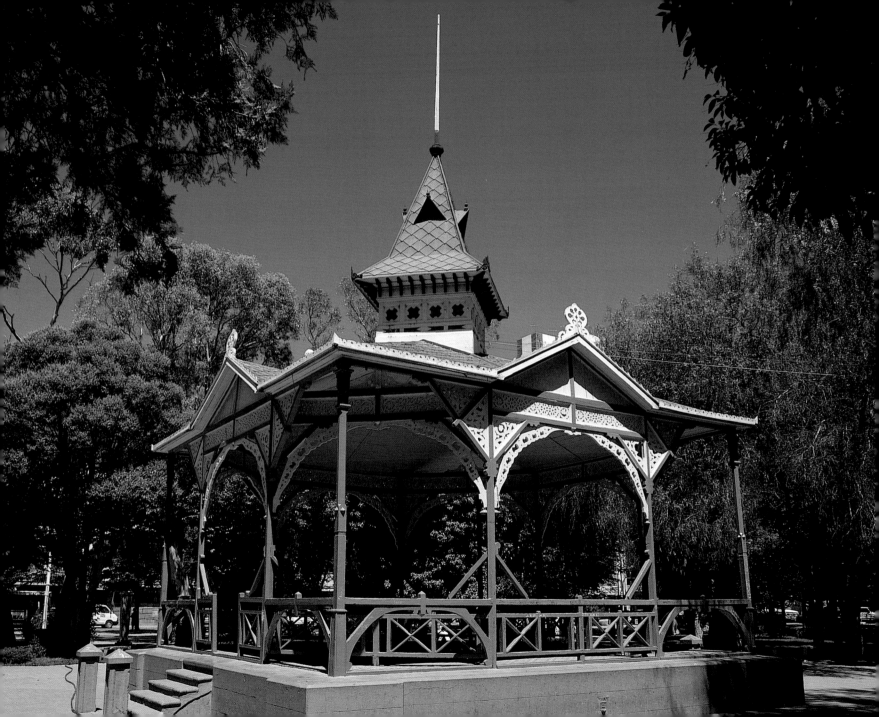

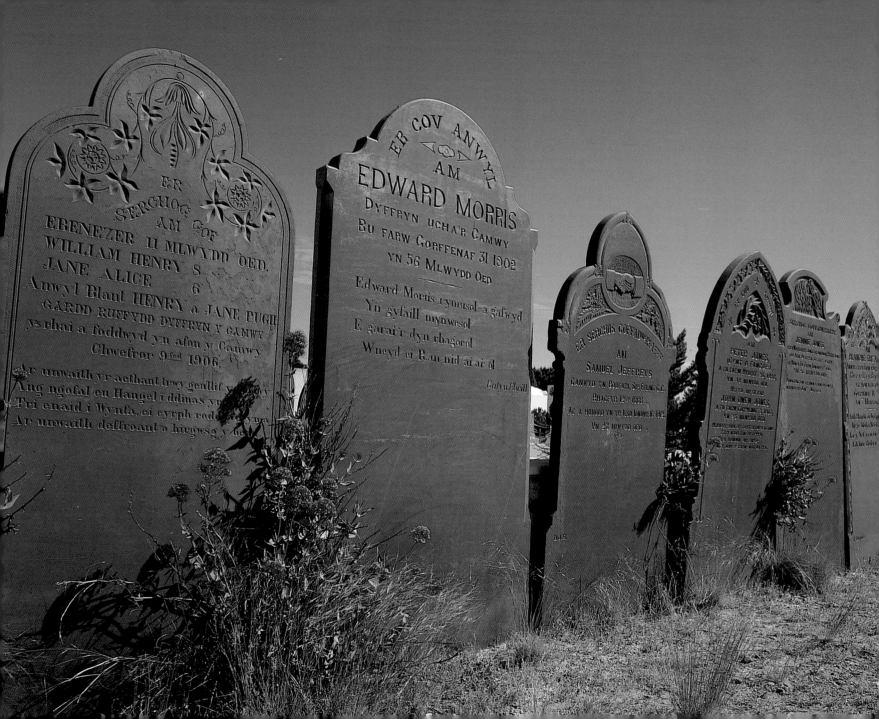

Cementerio. / *Cemetery.* / Friedhof. /
Gaiman. Pcia. del Chubut.

45

Museo Histórico Regional. /
Regional Historical Museum. / Regionales Historisches Museum. / Idem.

Págs. 46-47. Puerto Madryn. / Pcia. del Chubut.

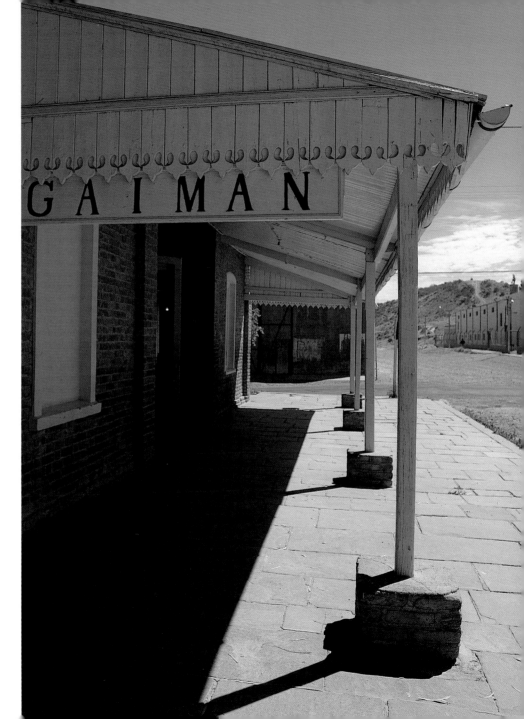

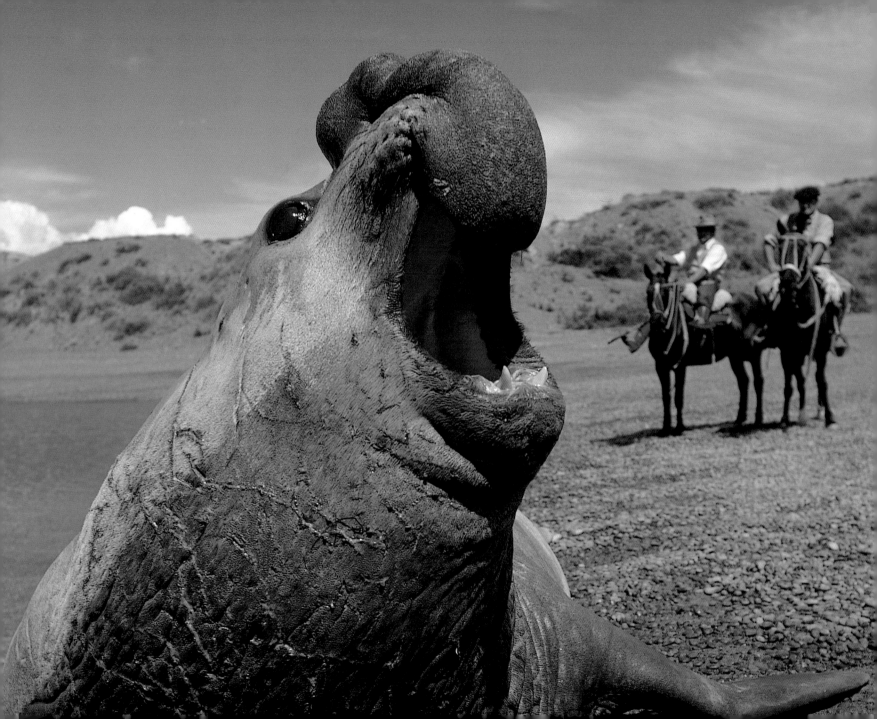

Pág. 48. Elefante marino. / *Sea elephant.* / See-Elefant. /
Caleta Valdés. Pcia. del Chubut.

49

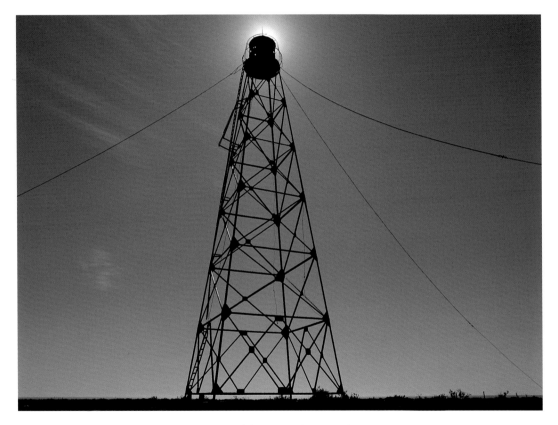

Faro. / *Lighthouse.*/ Leuchtturm. / Idem.

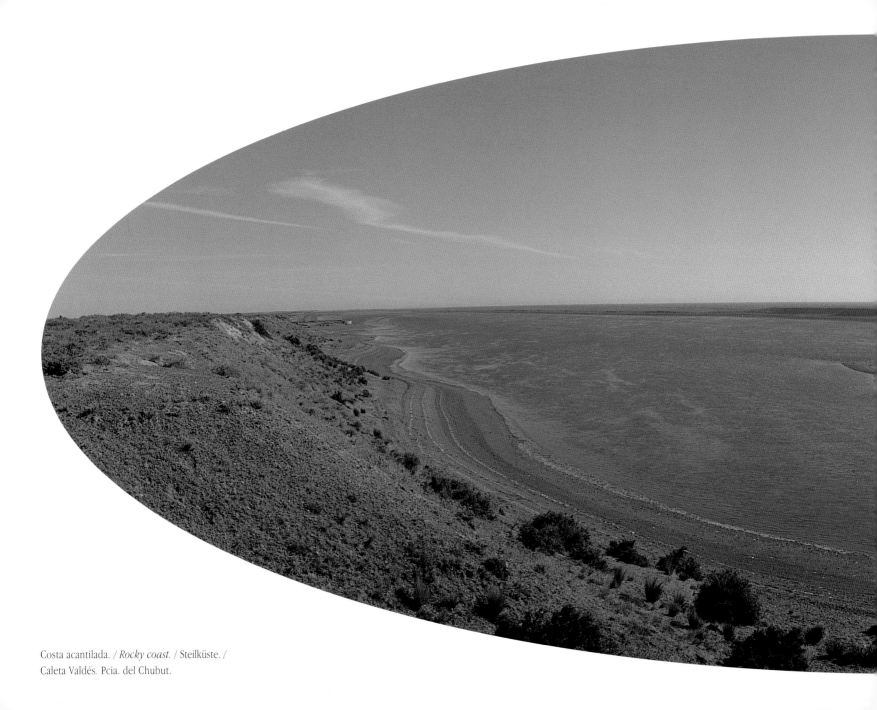

Costa acantilada. / *Rocky coast.* / Steilküste. /
Caleta Valdés. Pcia. del Chubut.

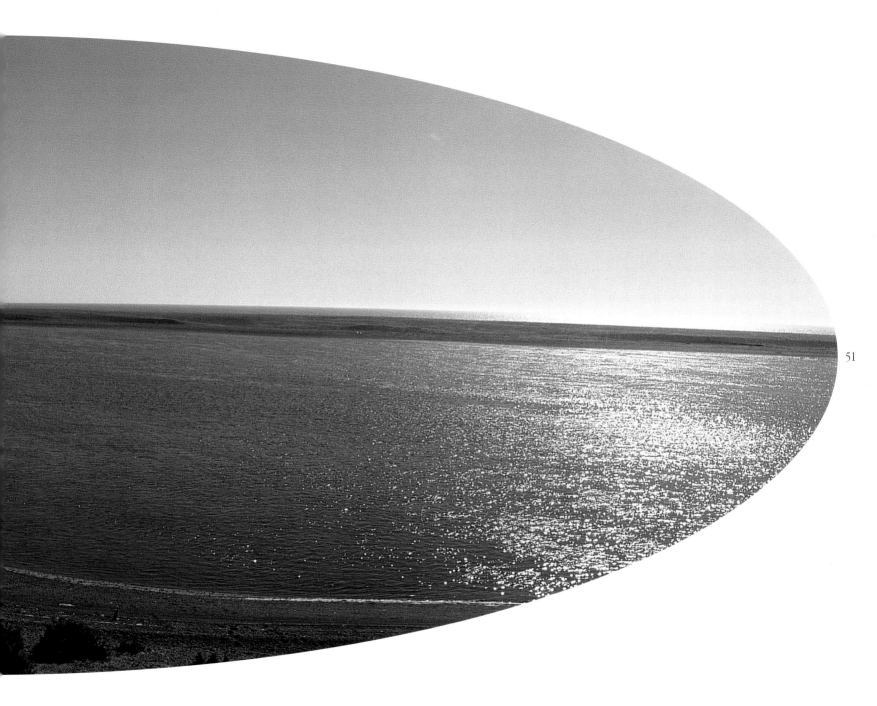

51

Vértebra de ballena. / *Whale bones.* / Wal-Wirbelknochen. /
Caleta Valdés. Pcia. del Chubut.

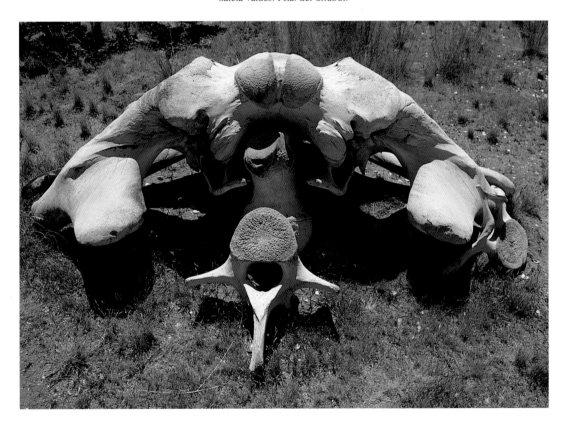

Pág. 53. Ballena Austral. / *Southern right whale.* / Blauwal. /
Puerto Pirámide. Idem.

Págs. 54-55. Ovejas esquiladas. Estancia "La Adela". /
Sheered sheep. Estancia "La Adela". / Geschorene Schafe, Estancia "La Aldea". /
Caleta Valdés. Idem.

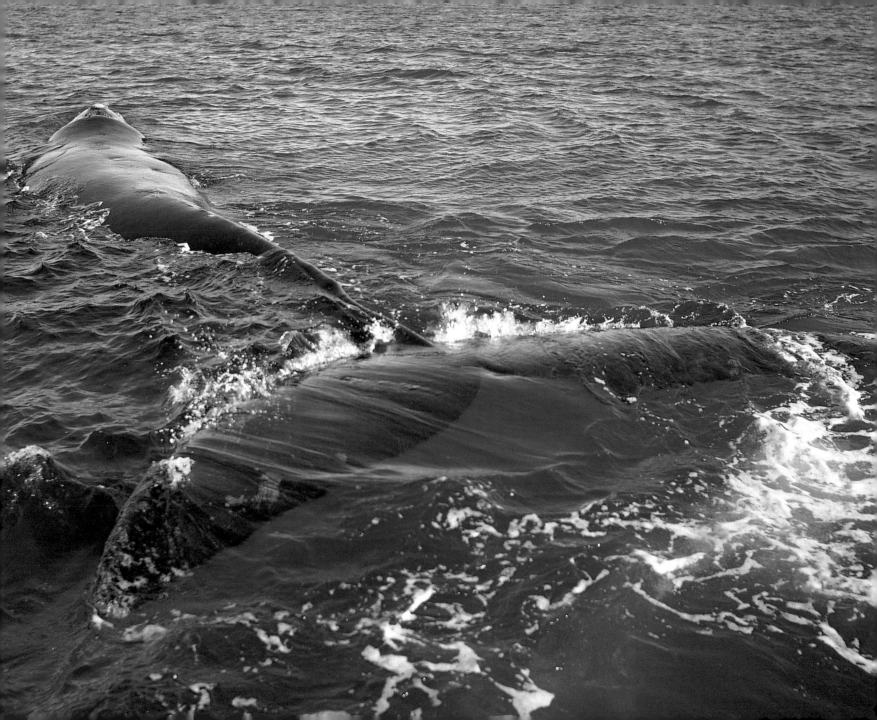

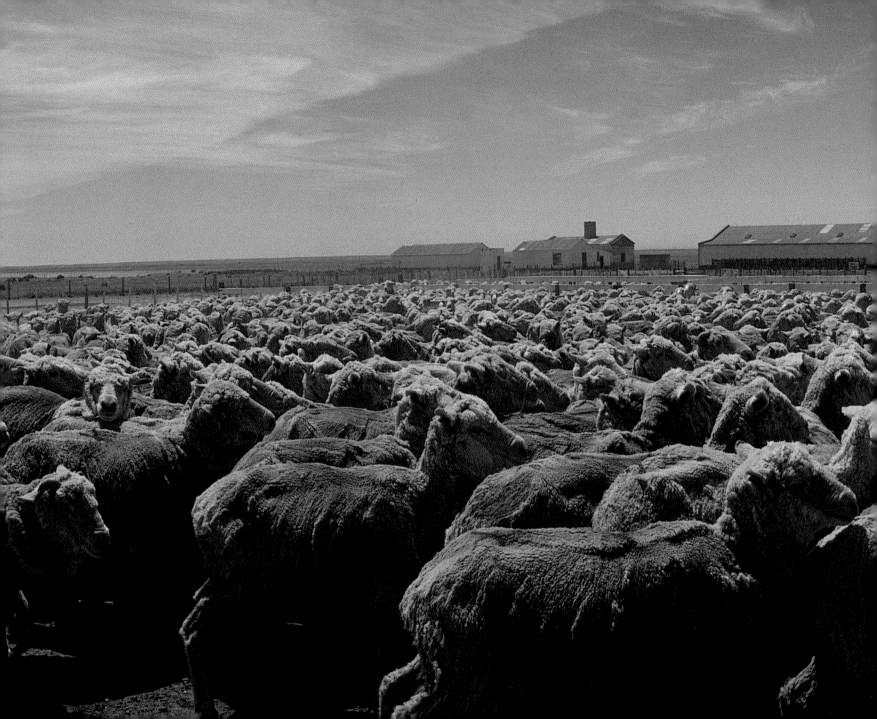

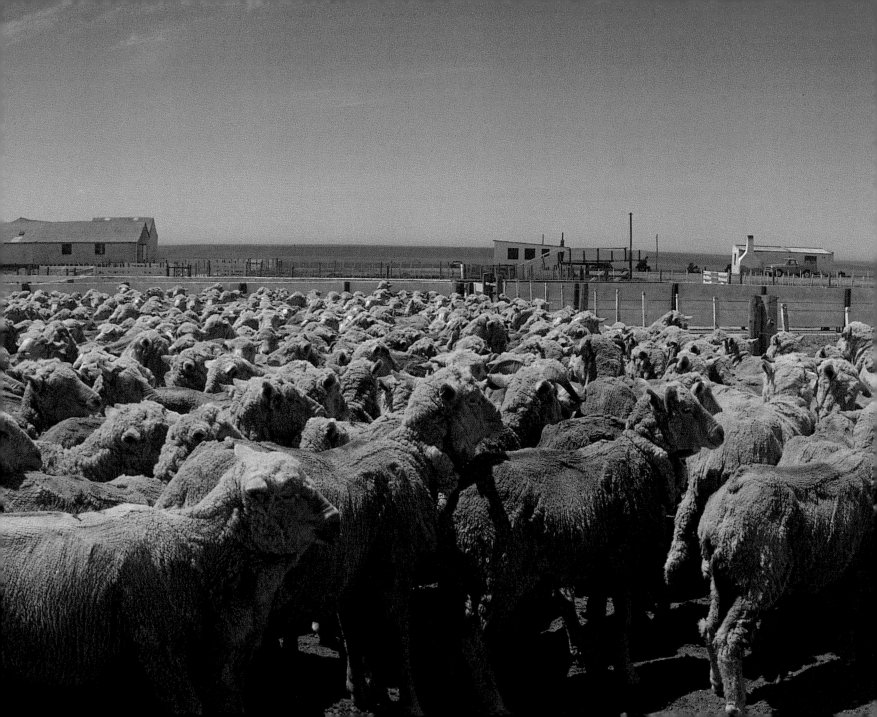

Pingüinera. / *Colony of Penguins.* / Pinguinkolonie. /
Punta Tombo. Pcia. del Chubut.

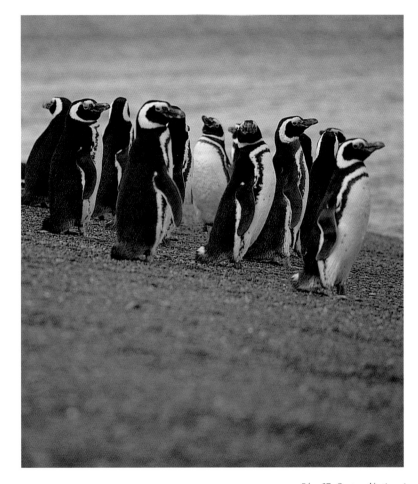

56

Pág. 57. Costa atlántica. /
Atlantic coast. / Atlantische Küste. / Idem.

Págs. 58-59. Costa atlántica. / *Atlantic coast.* / Atlantische Küste. /
Caleta Valdés. Idem.

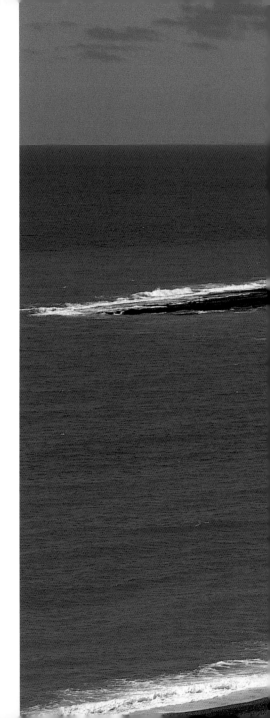

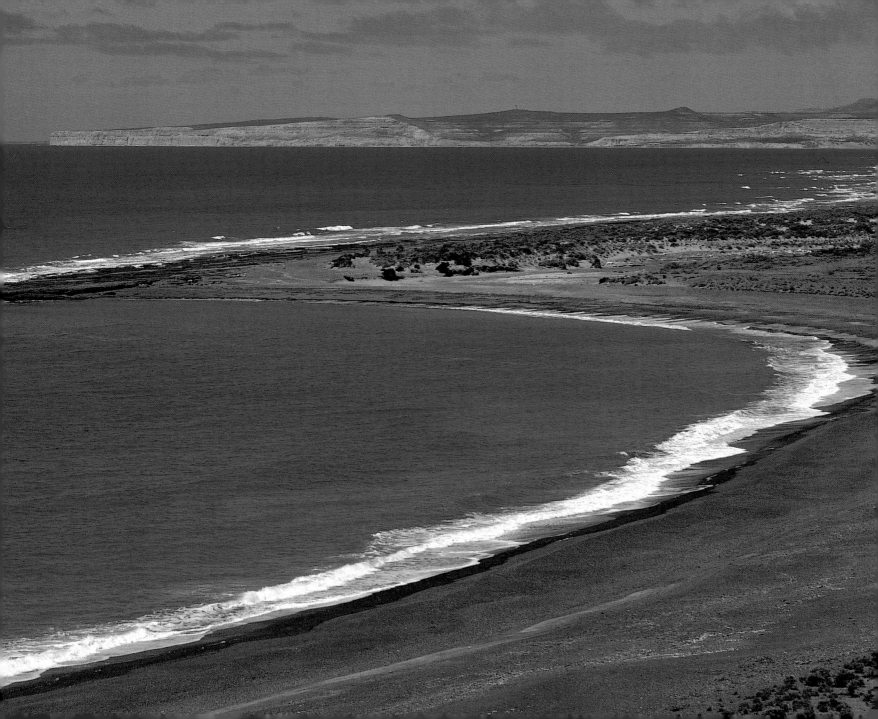

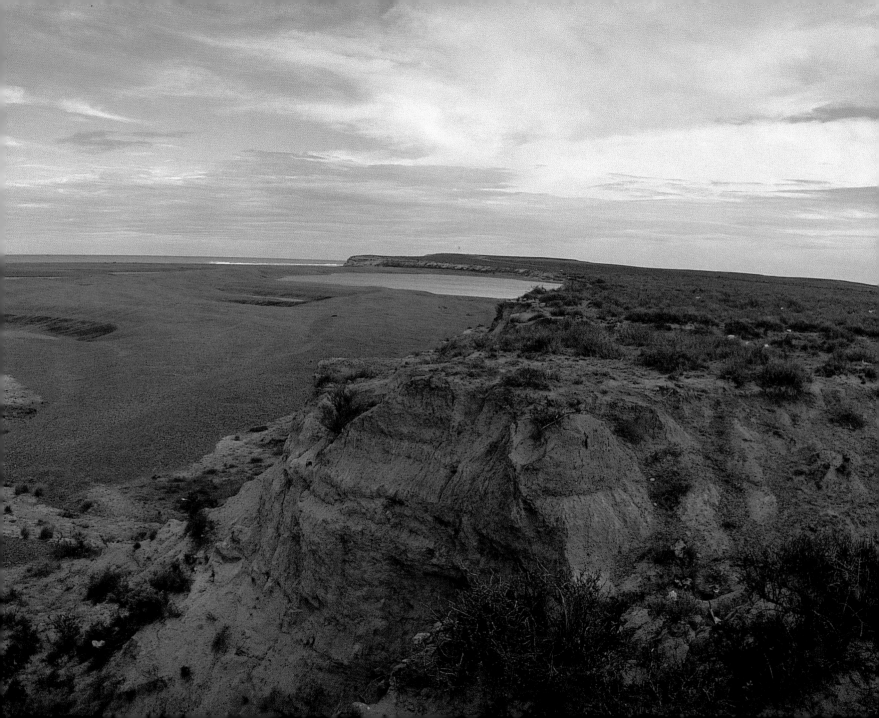

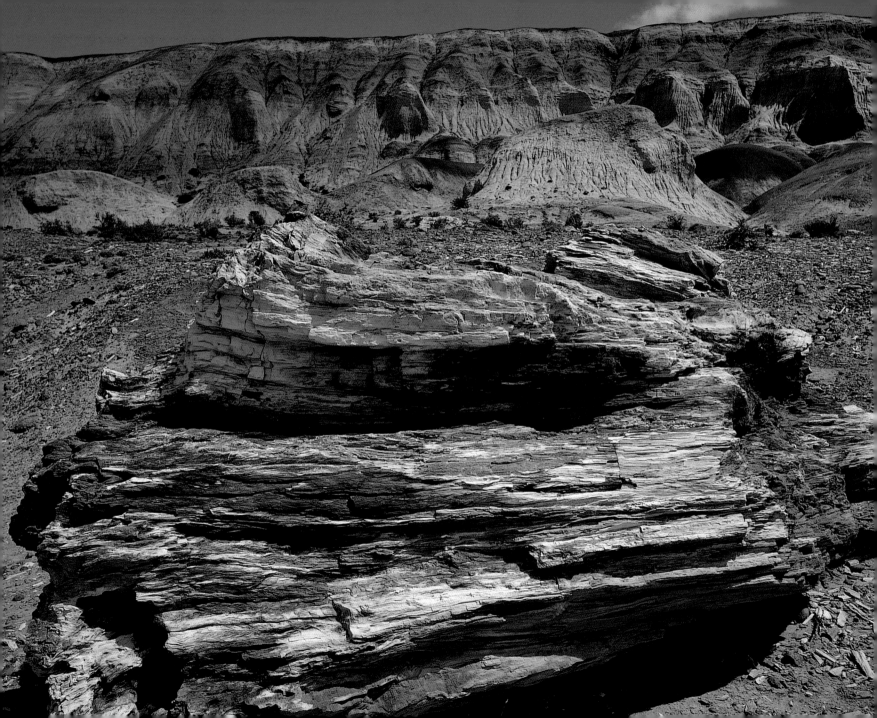

61

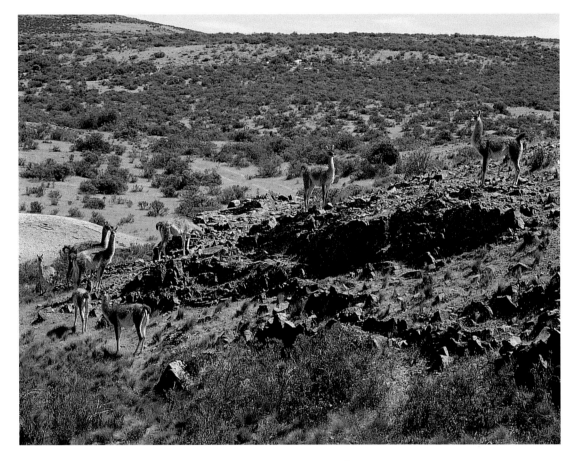

Guanacos. / *Guanacos.* / Guanakos. /
Bahía de Camarones. Idem.

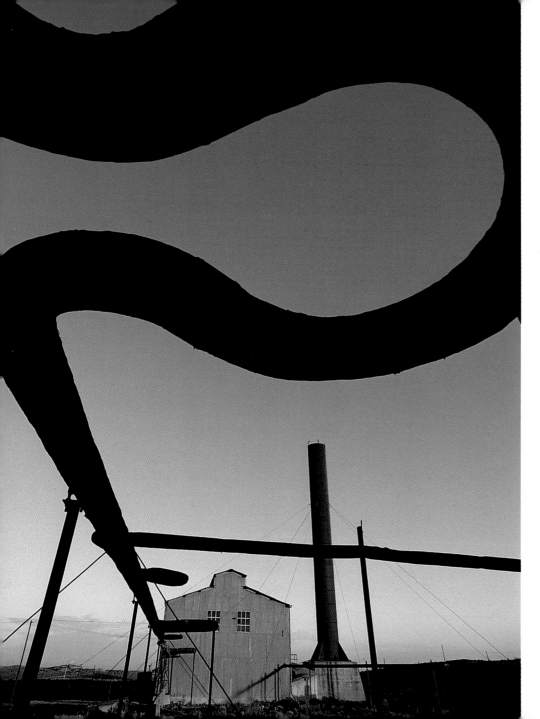

62

Instalaciones petroleras. / *Oil equipment.* /
Ölbohranlagen. / Pcia. del Chubut.

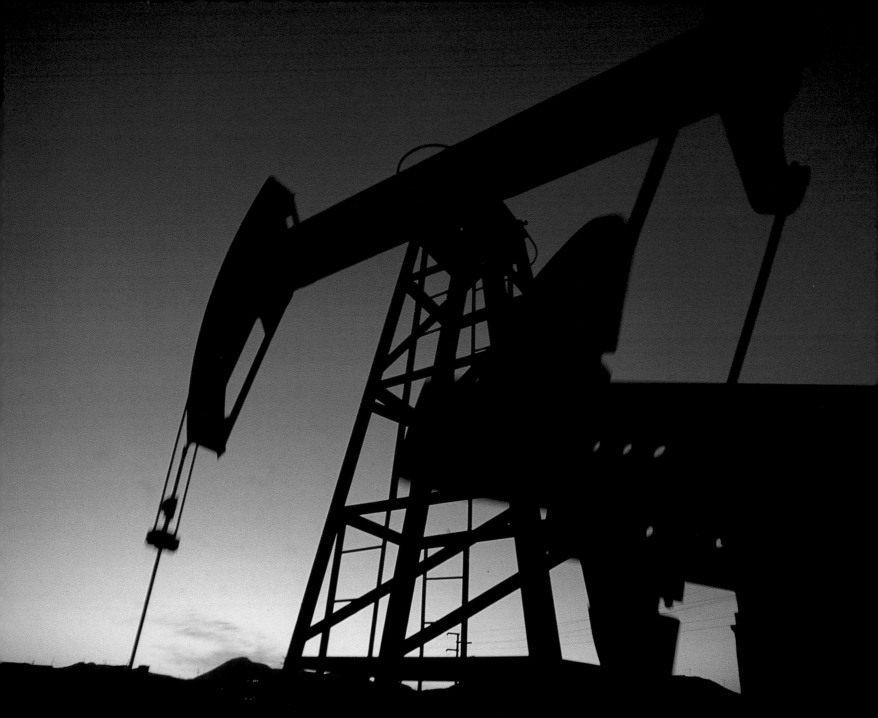

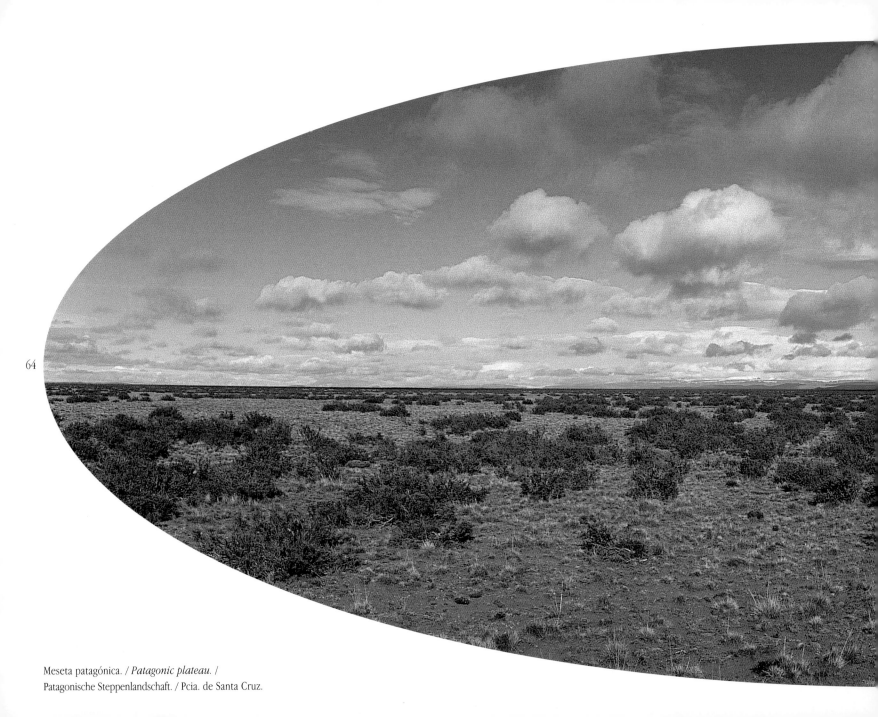

64

Meseta patagónica. / *Patagonic plateau.* /
Patagonische Steppenlandschaft. / Pcia. de Santa Cruz.

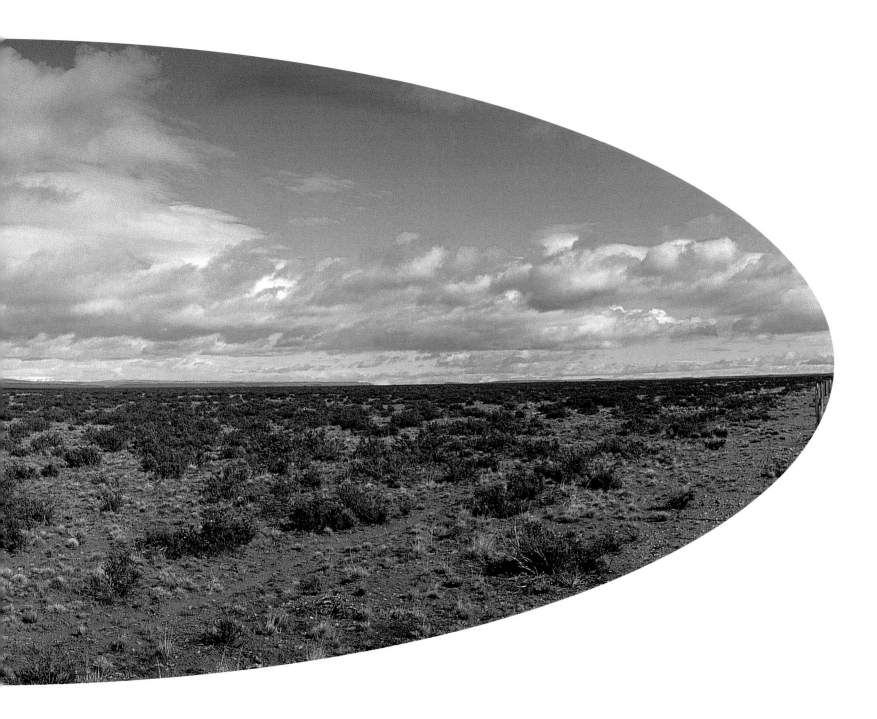

Tejiendo con lana. / *Weaving wool.* / Wollweberin. /
Río Gallegos. Pcia. de Santa Cruz.

66

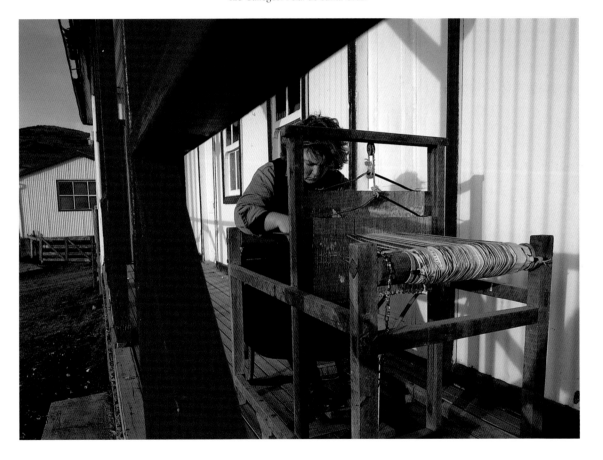

Pág. 67. Estancia "Los Pozos". / Idem.

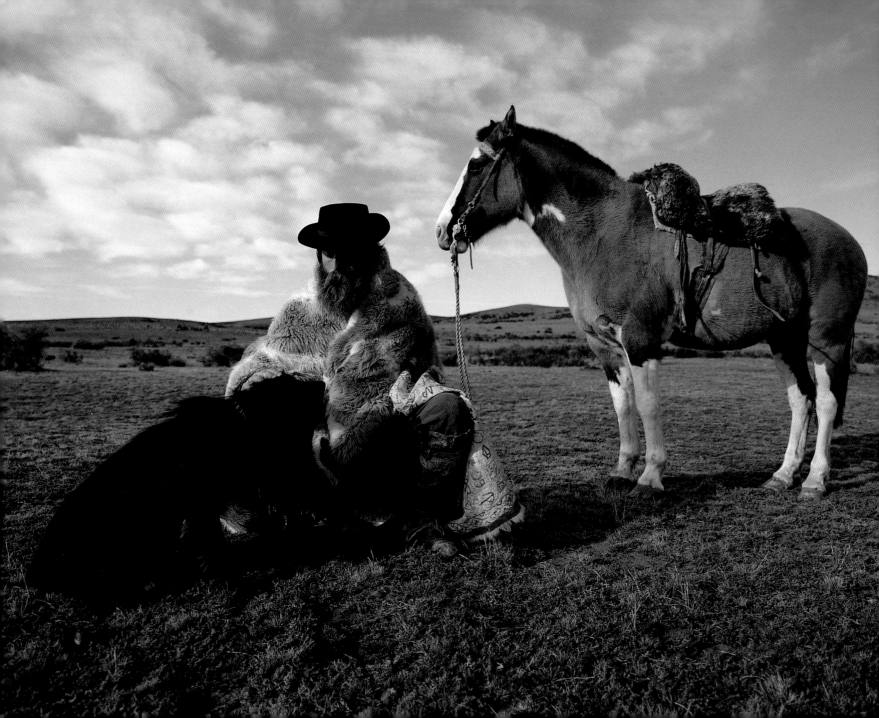

Pág. 68. Gaucho santacruceño. / *Gaucho from Santa Cruz.* / Gaucho in Santa Cruz. / Río Gallegos. Pcia. de Santa Cruz.

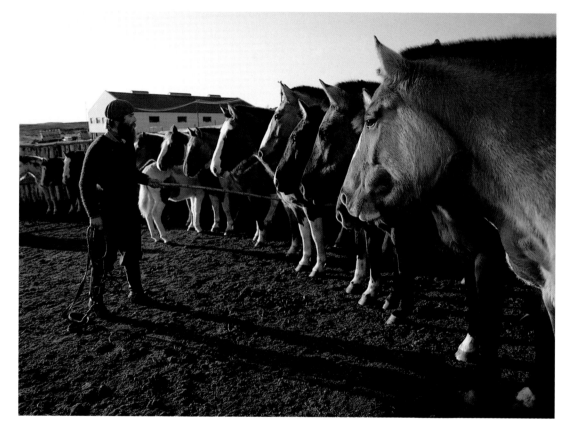

Formación de una tropilla. / *Organizing a troop of horses.* / Pferdeabrichten. / Idem.

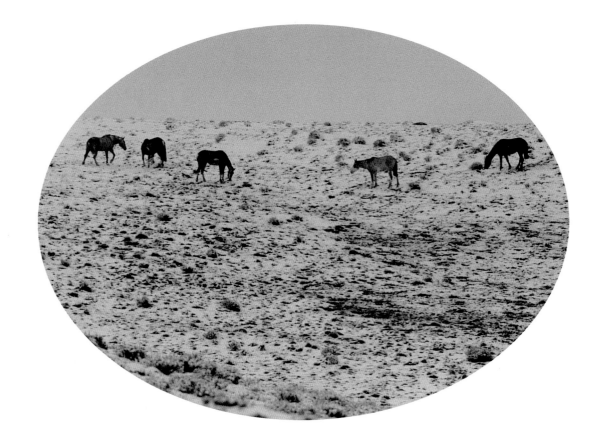

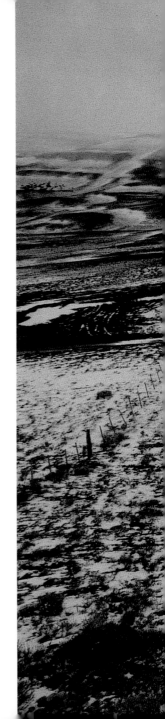

Estancia "La Martina". Bajada de Míguenz. Pcia. de Santa Cruz.

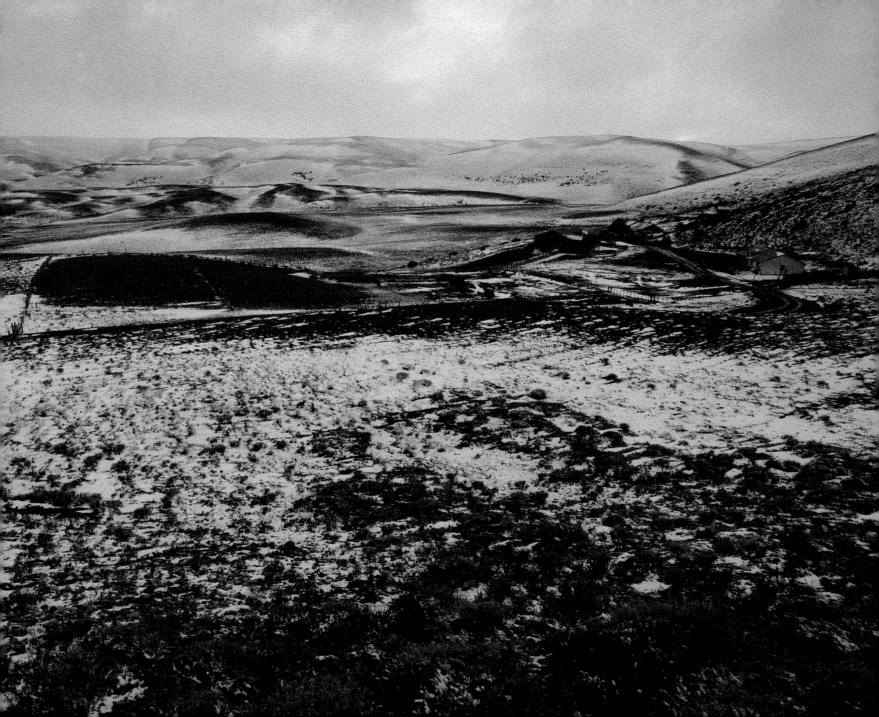

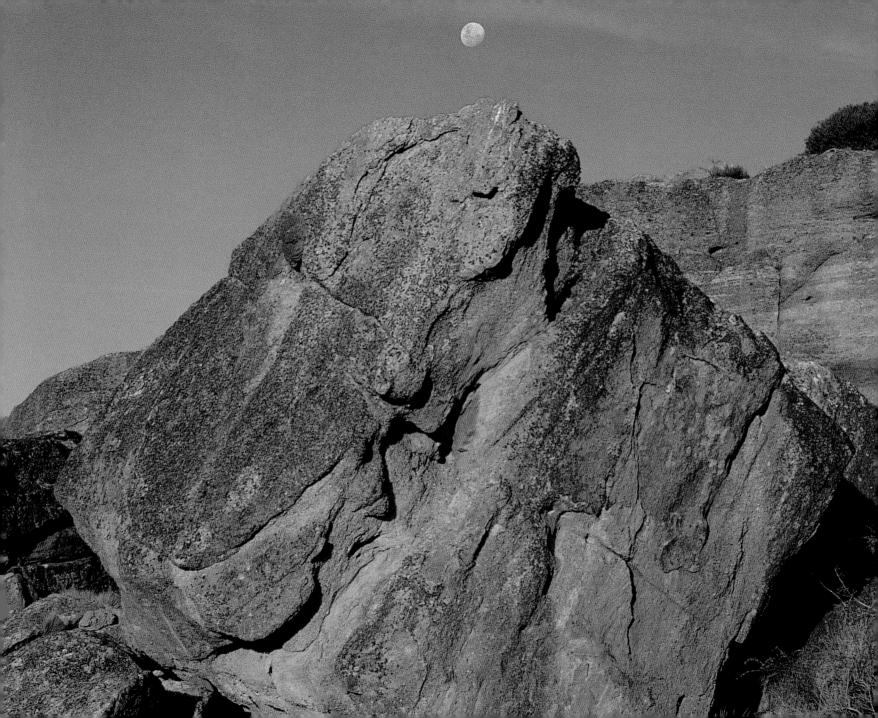

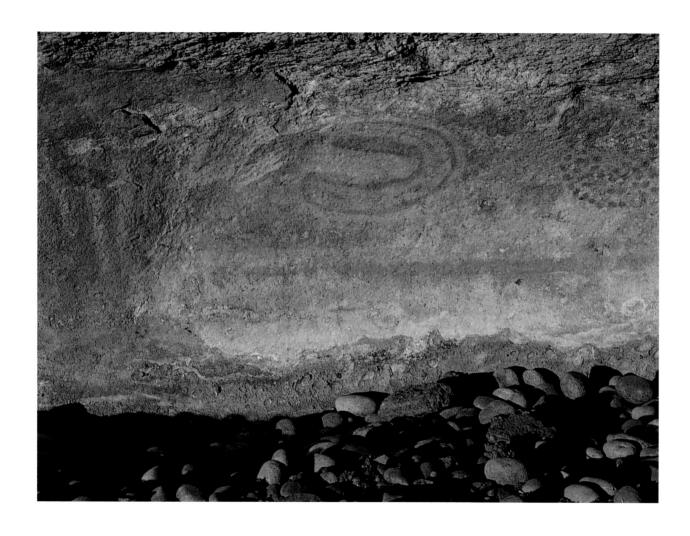

Pinturas rupestres y cuevas del Gualicho. / *Rock paintings and caves of the Gualicho.* /
Höhlenmalerei und Gualicho-Höhle. / El Calafate. Pcia. de Santa Cruz.

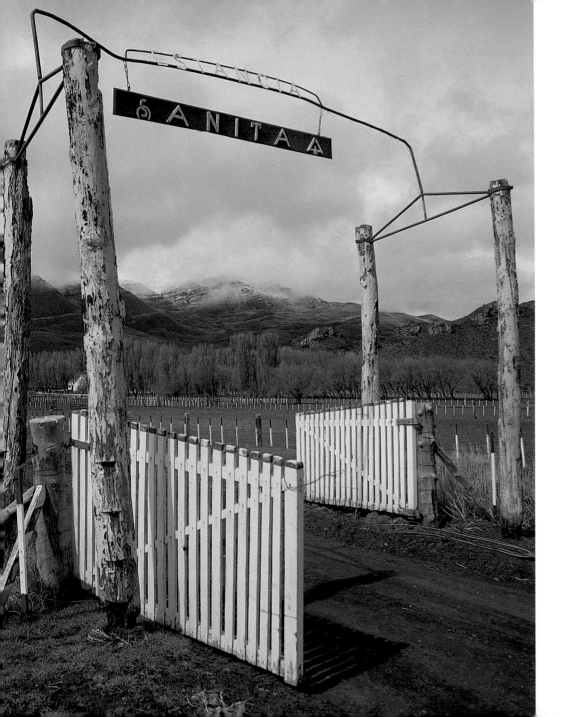

Págs. 74-75. Estancia "La Anita".
El Calafate. Pcia. de Santa Cruz.

Págs. 76-77. Glaciar Perito Moreno. /
Perito Moreno glacier. / Perito Moreno-Gletscher. /
Lago Argentino. Pcia. de Santa Cruz.

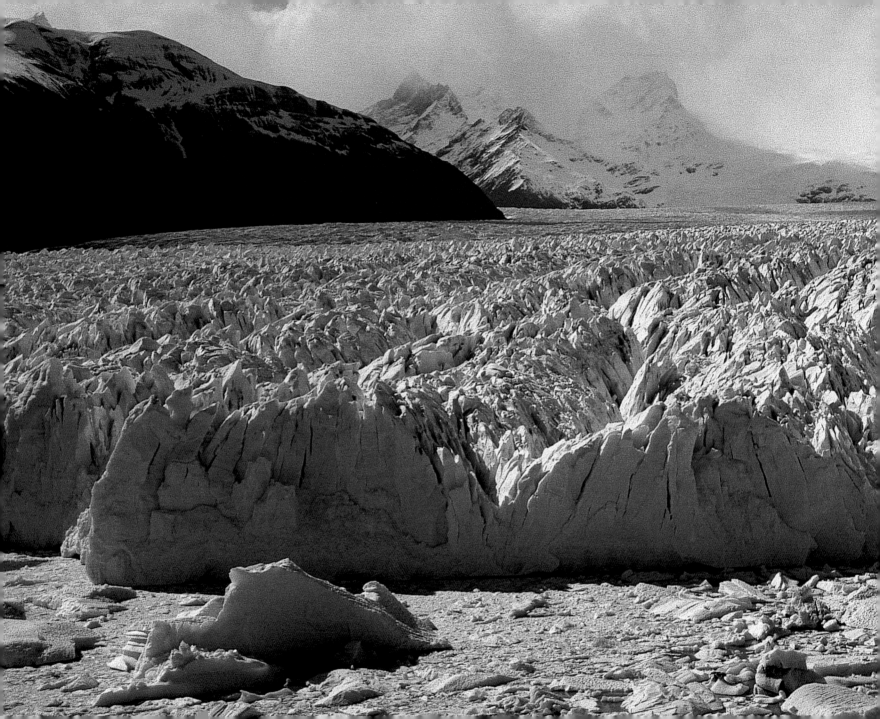

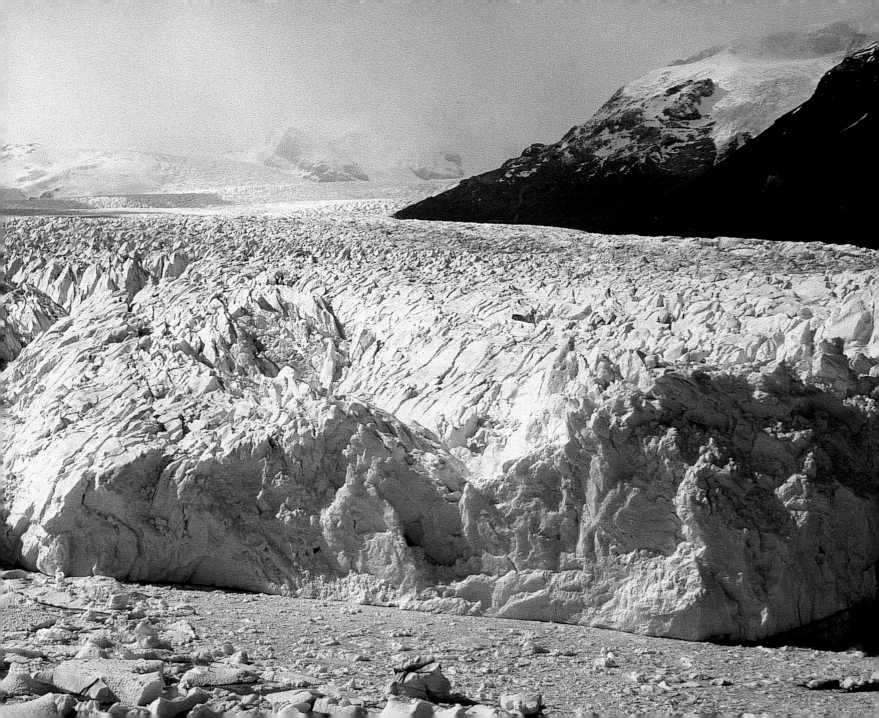

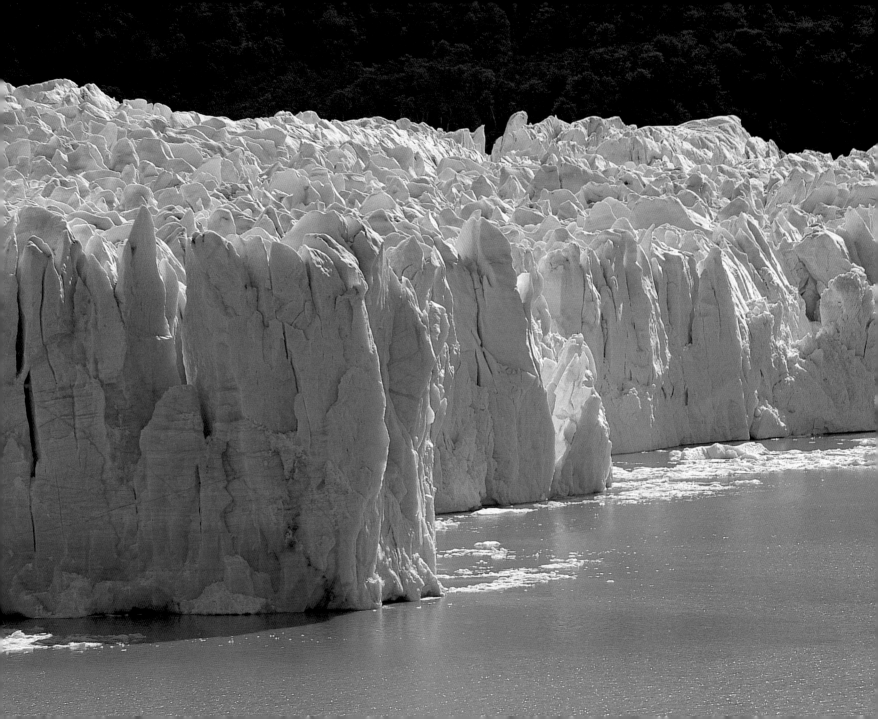

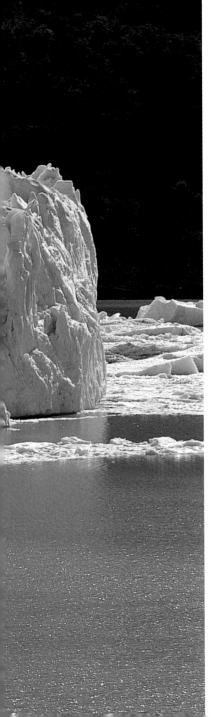

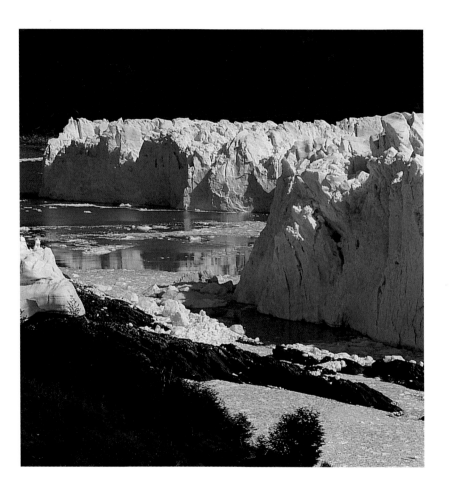

Glaciar Perito Moreno. / *Perito Moreno glacier*. / Perito Moreno-Gletscher. /
Lago Argentino. Pcia. de Santa Cruz.

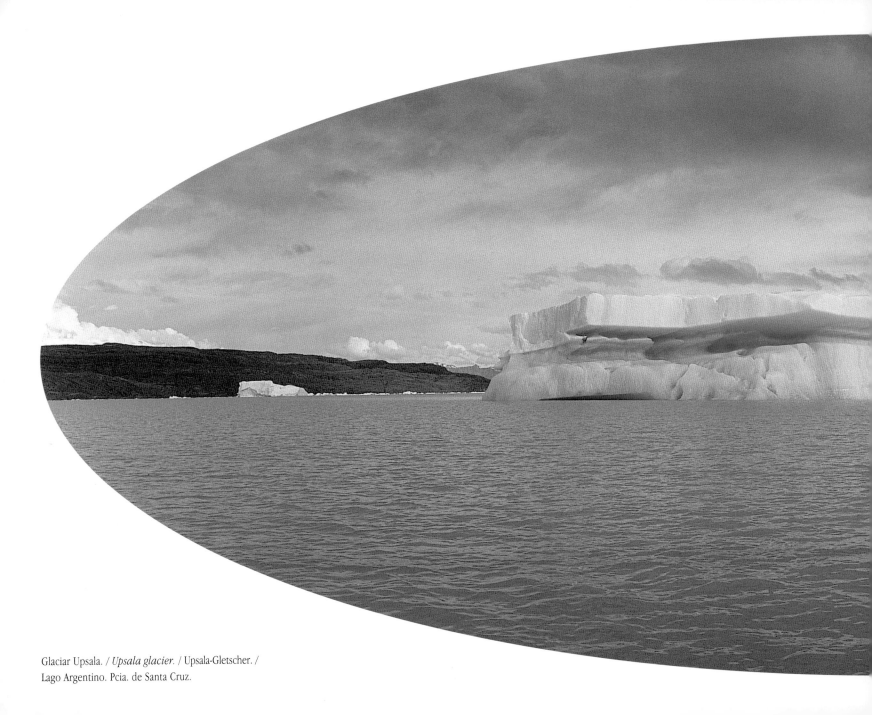

Glaciar Upsala. / *Upsala glacier.* / Upsala-Gletscher. /
Lago Argentino. Pcia. de Santa Cruz.

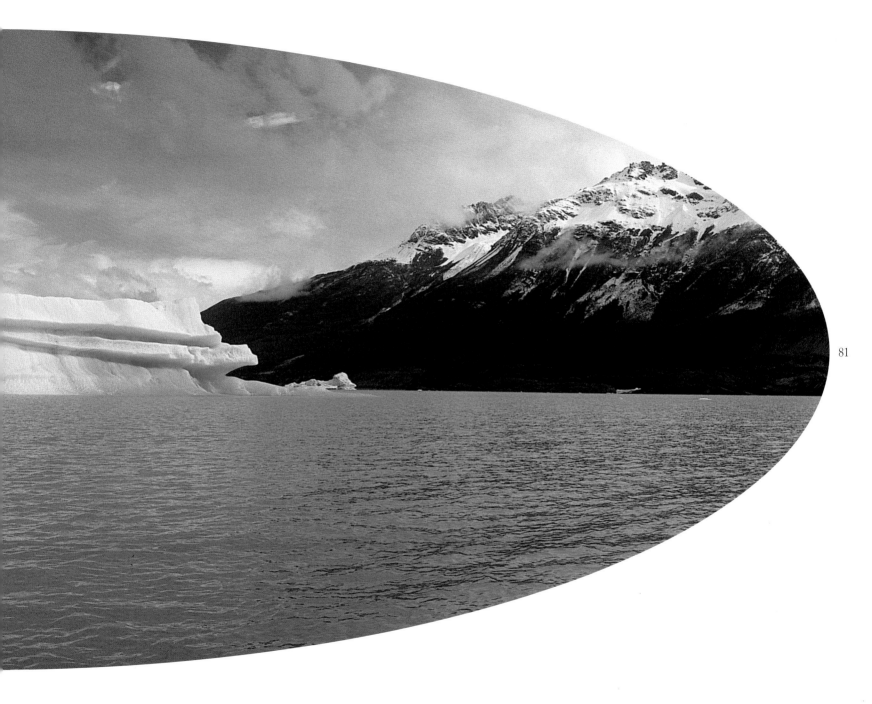

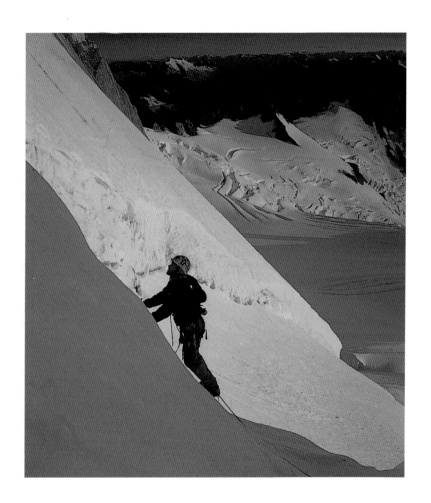

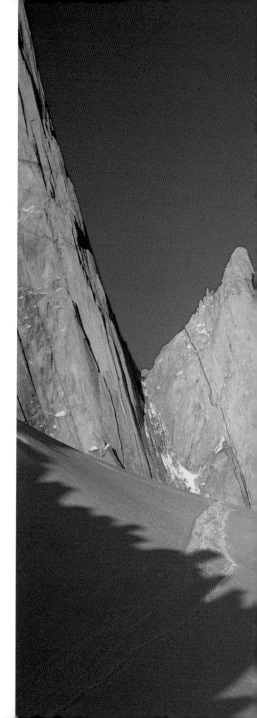

Cerro Fitz Roy. / *Mount Fitz Roy.* / Am Cerro Fitz Roy. /
Pcia de Santa Cruz.

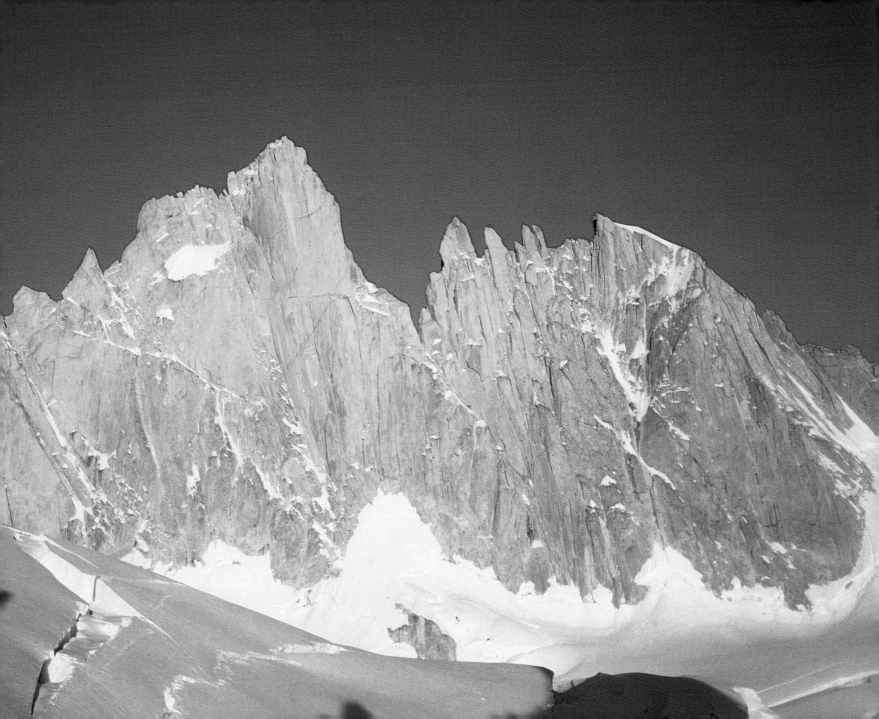

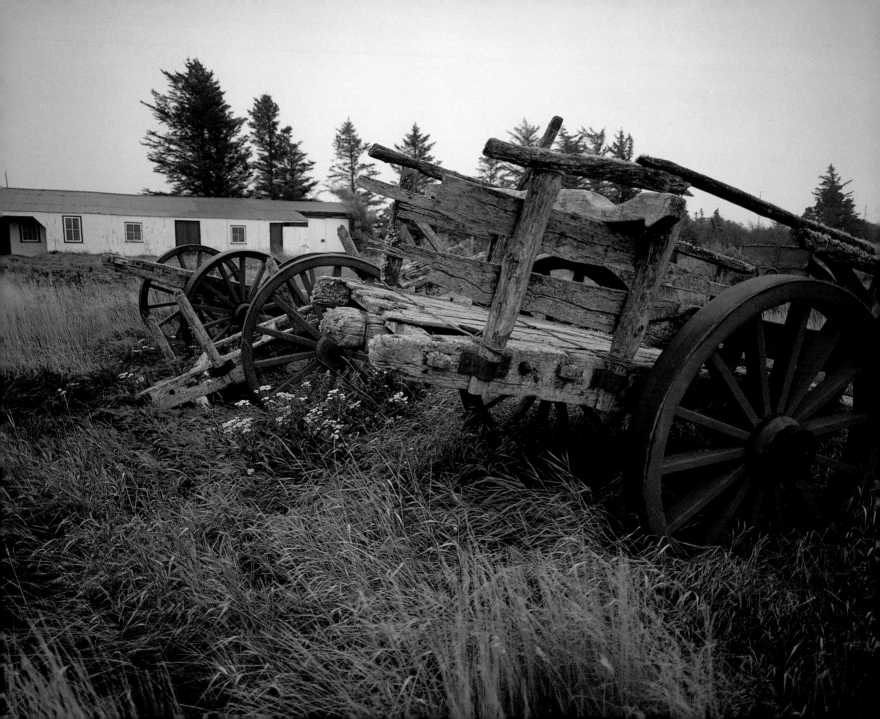

Estancia "San Luis". Río Grande. Pcia. de Tierra del Fuego, Antártida e Islas del Atlántico Sur.

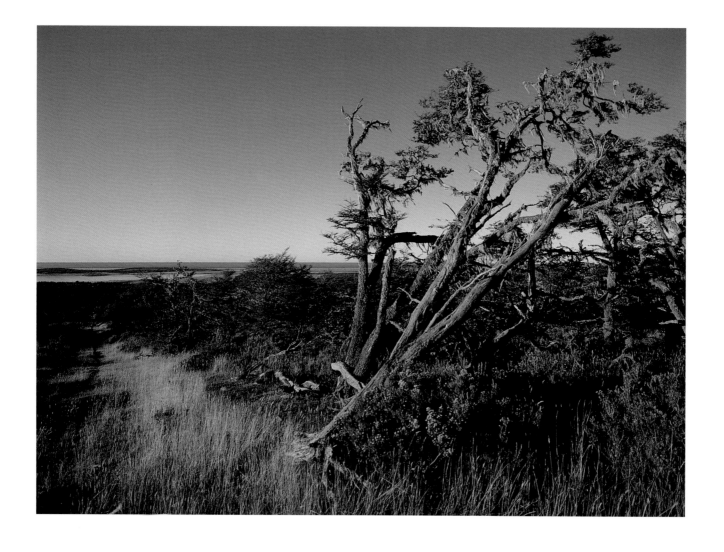

Págs. 86-87. Arreo de un "piño". / *Roundup of a flock of sheep.* /
Sammeln einer Schafherde. / Idem.

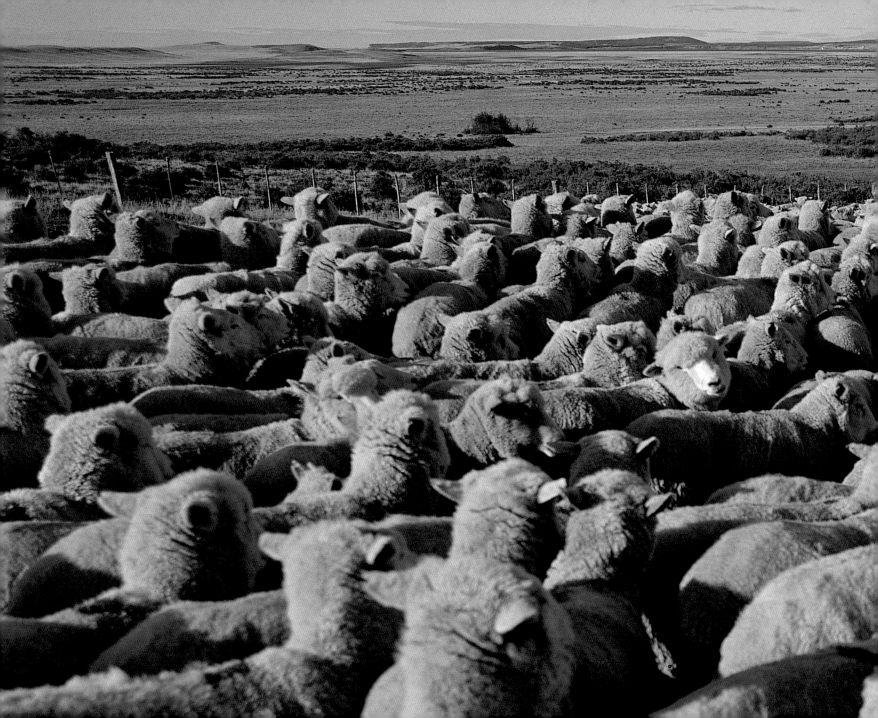

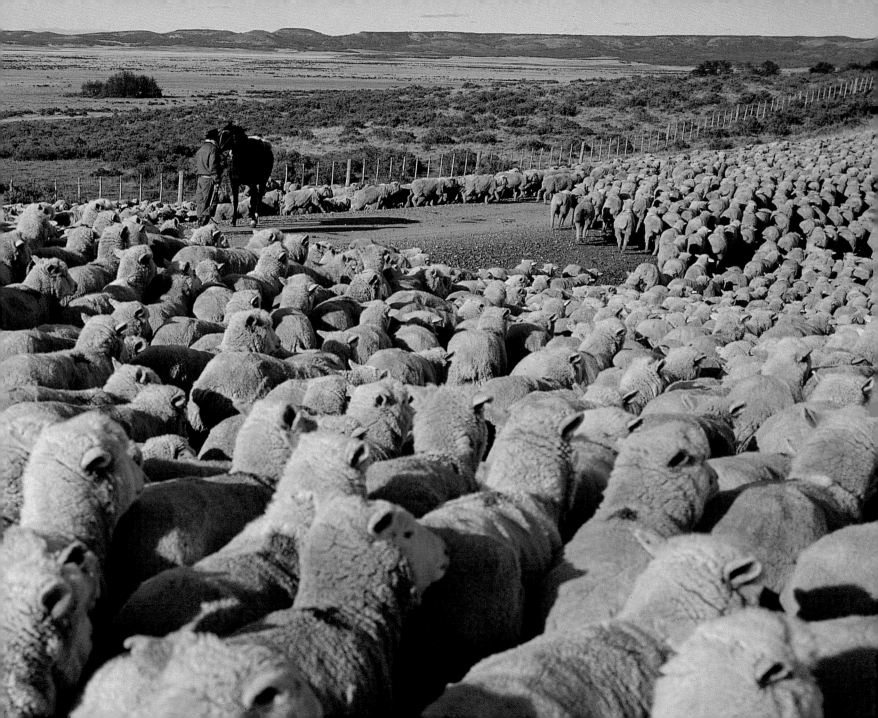

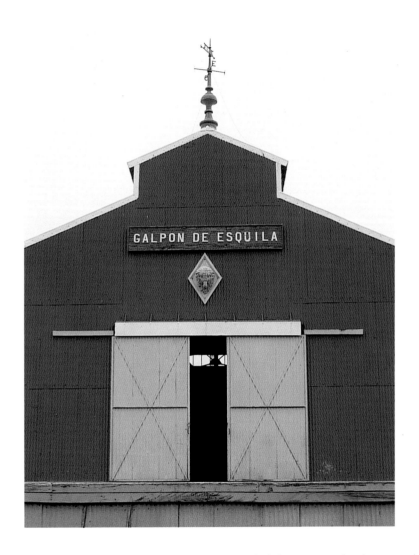

88

Galpón de esquila de la Estancia "María Behety". /
Sheering shed on Estancia "María Behety"./ Schurschuppen der Estanzia "María Behety". /
Río Grande. Pcia. de Tierra del Fuego, Antártida e Islas del Atlántico Sur.

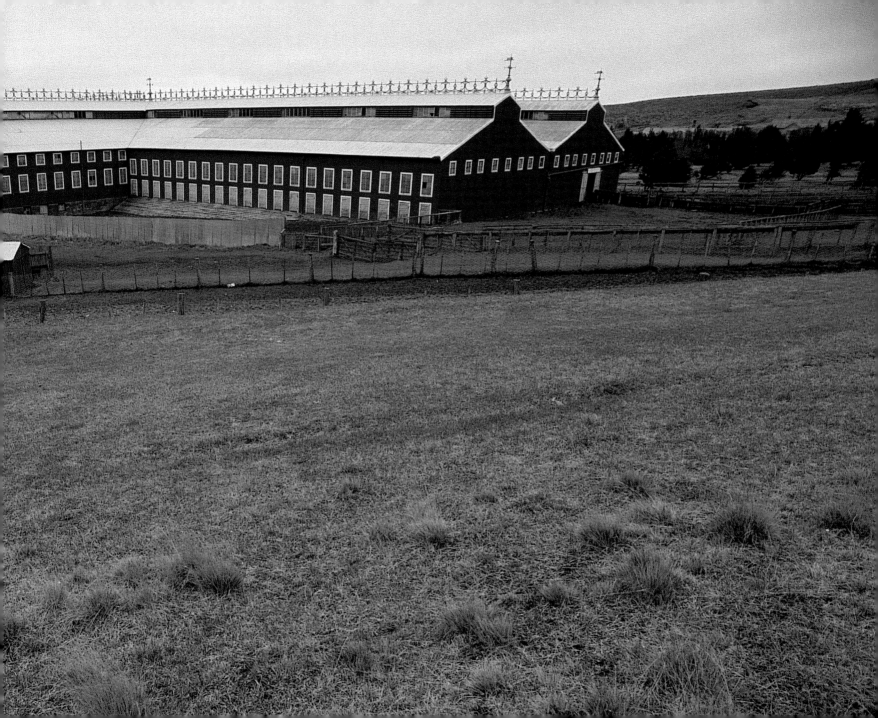

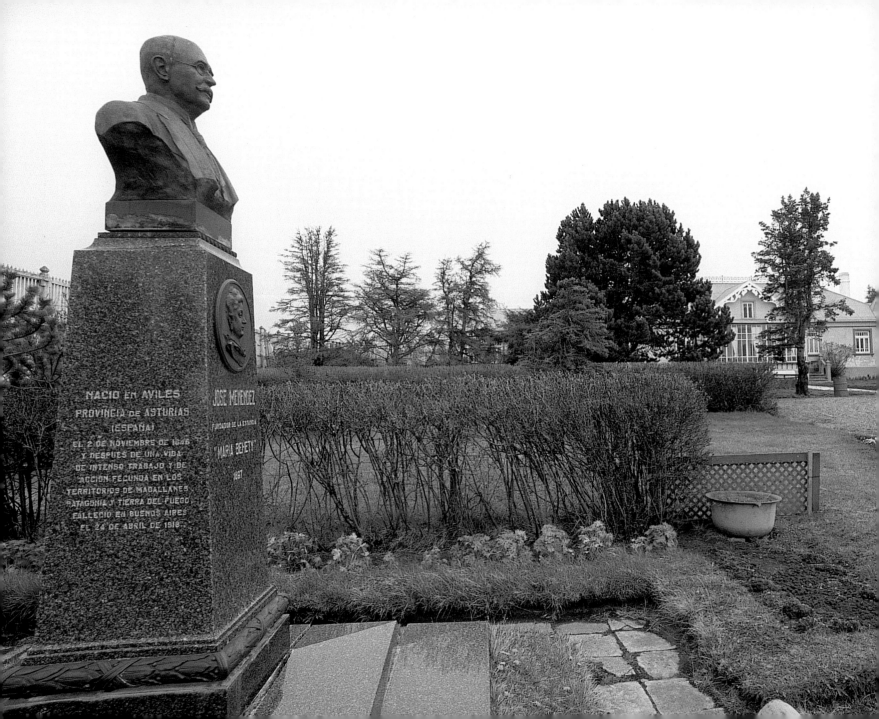

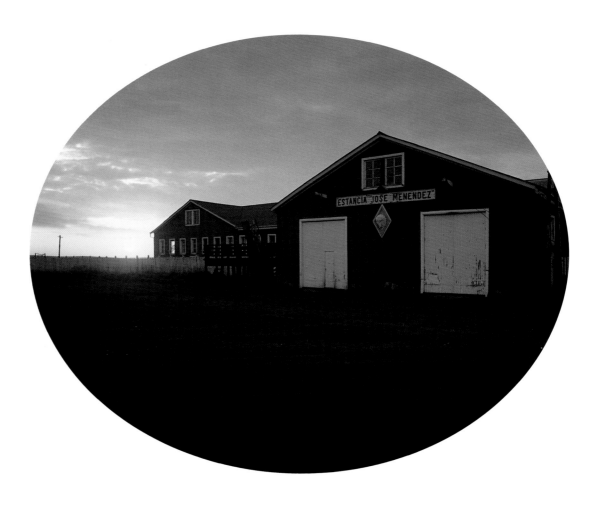

Estancia "José Menéndez".
Río Grande. Pcia. de Tierra del Fuego, Antártida e Islas del Atlántico Sur.

Hacienda Hereford, Estancia "Boquerón". /
Hereford cattle, Estancia "Boquerón". / Schurschuppen der Estanzia "Boquerón". /
Pcia. de Tierra del Fuego, Antártida e Islas del Atlántico Sur.

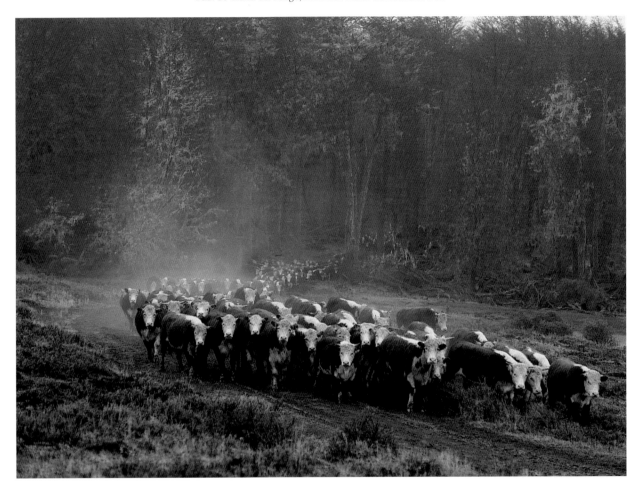

Pág. 93. Bosque de ñires. / *Forest of ñires.* / Ñire-Wald. / Idem.

Págs. 94-95. Hacienda Hereford, Estancia "Boquerón". /
Hereford cattle, Estancia "Boquerón". / Hereford-Rinder, Estanzia"Boquerón". / Idem.

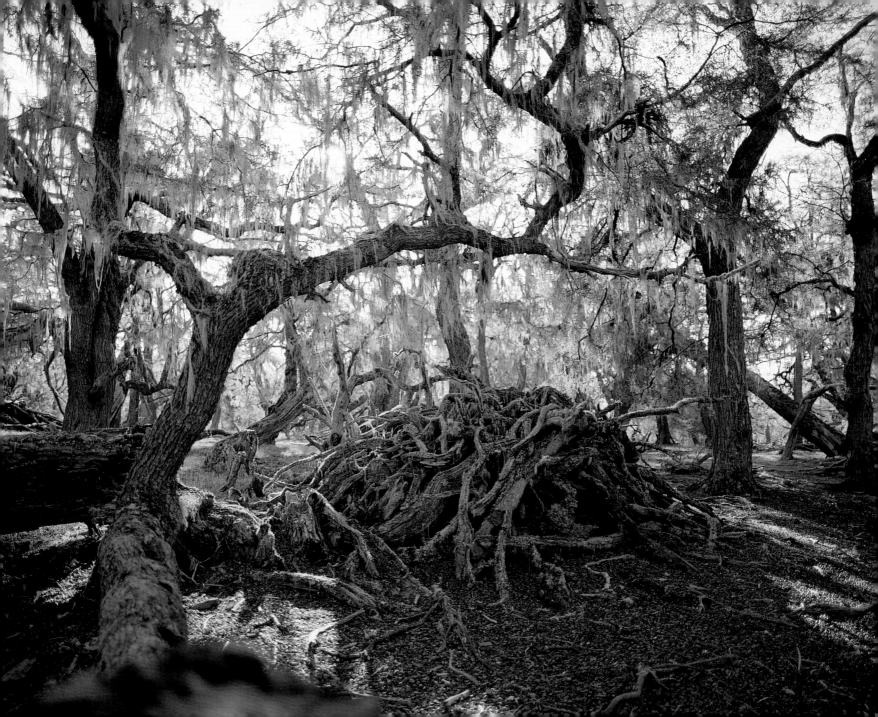

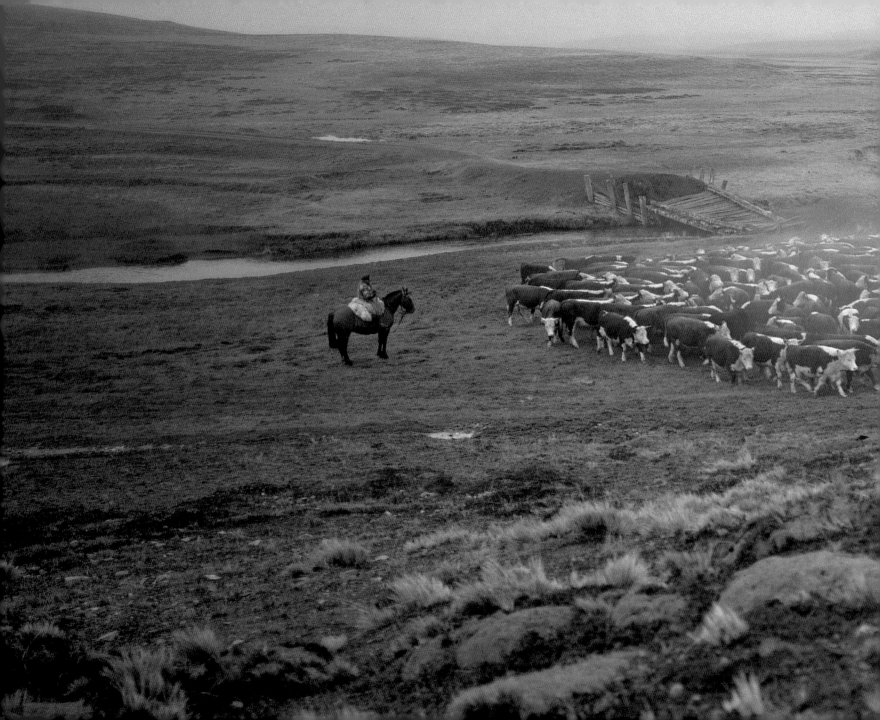

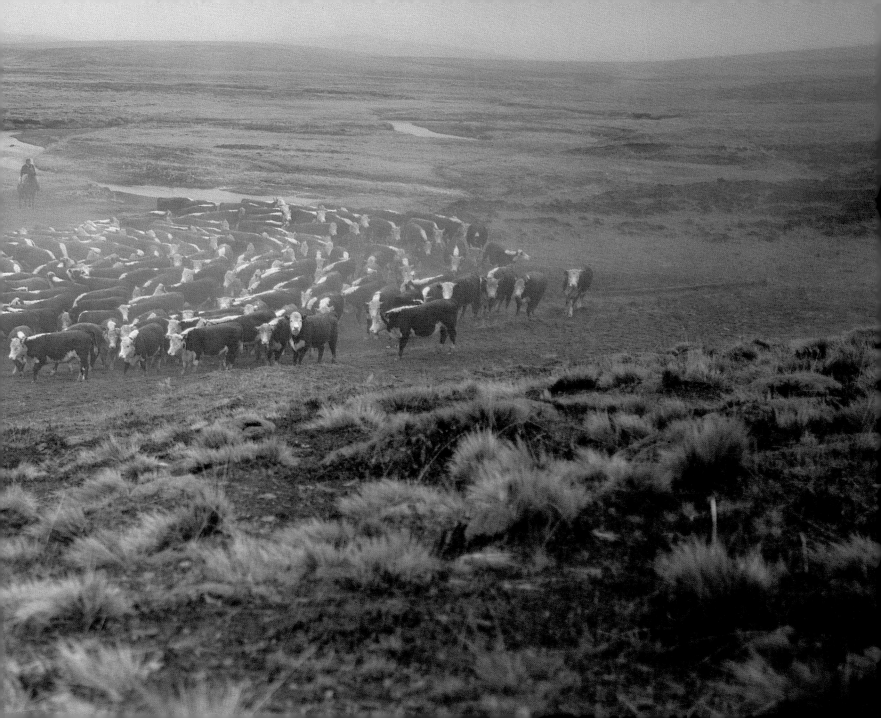

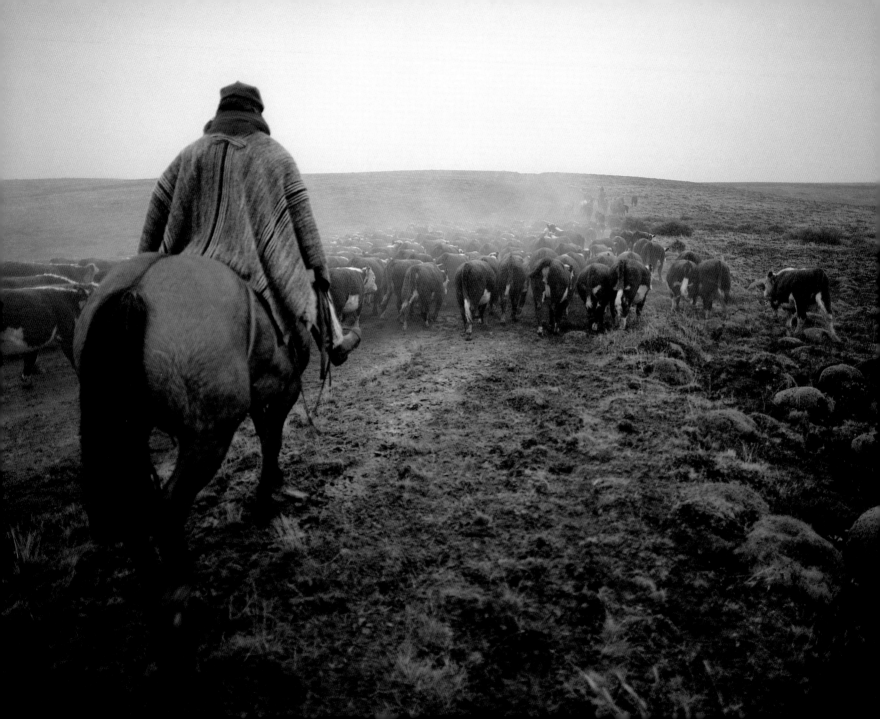

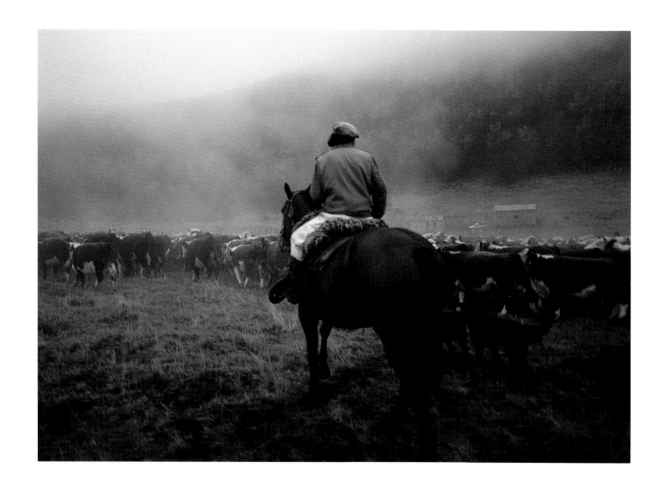

Arreo de hacienda, Estancia "Boquerón". /
Cattle drive, Estancia "Boquerón". / Viehtreiben, Estanzia "Boquerón". /
Pcia. de Tierra del Fuego, Antártida e Islas del Atlántico Sur.

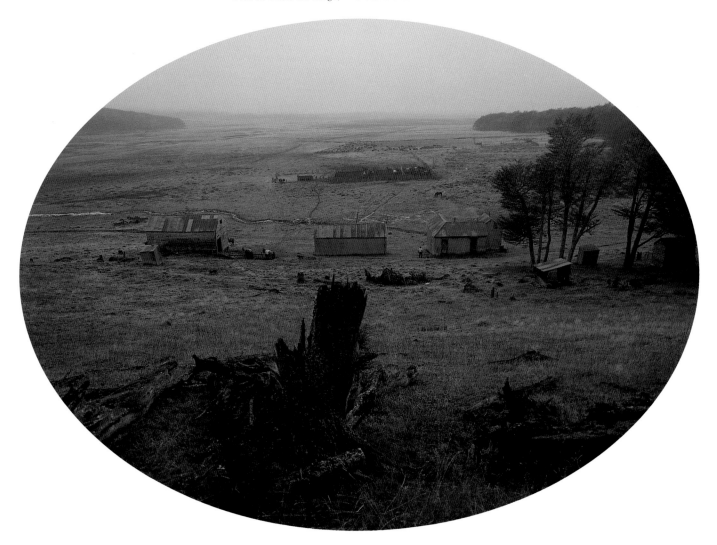

98

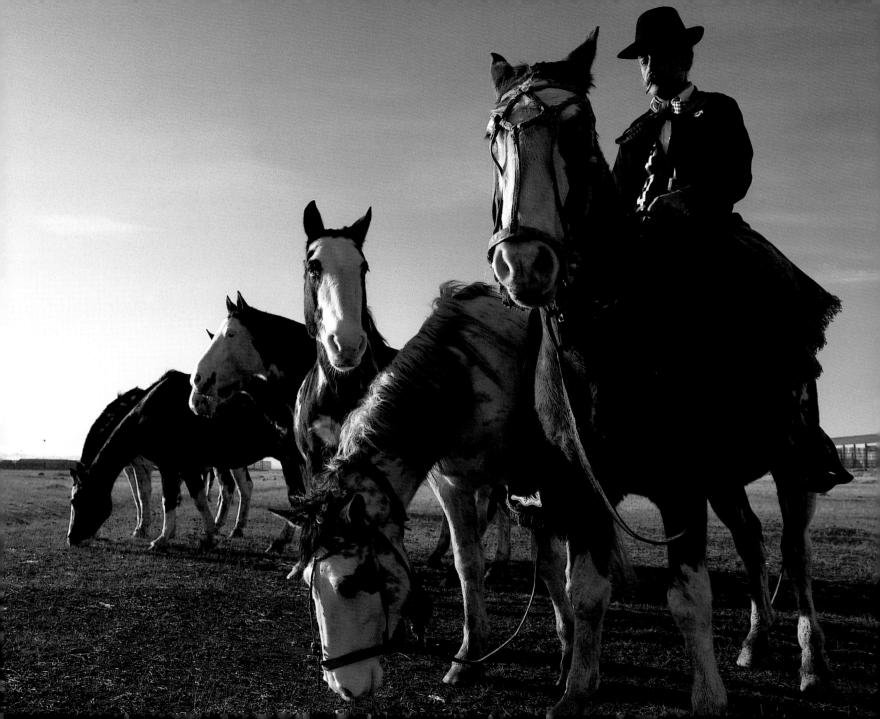

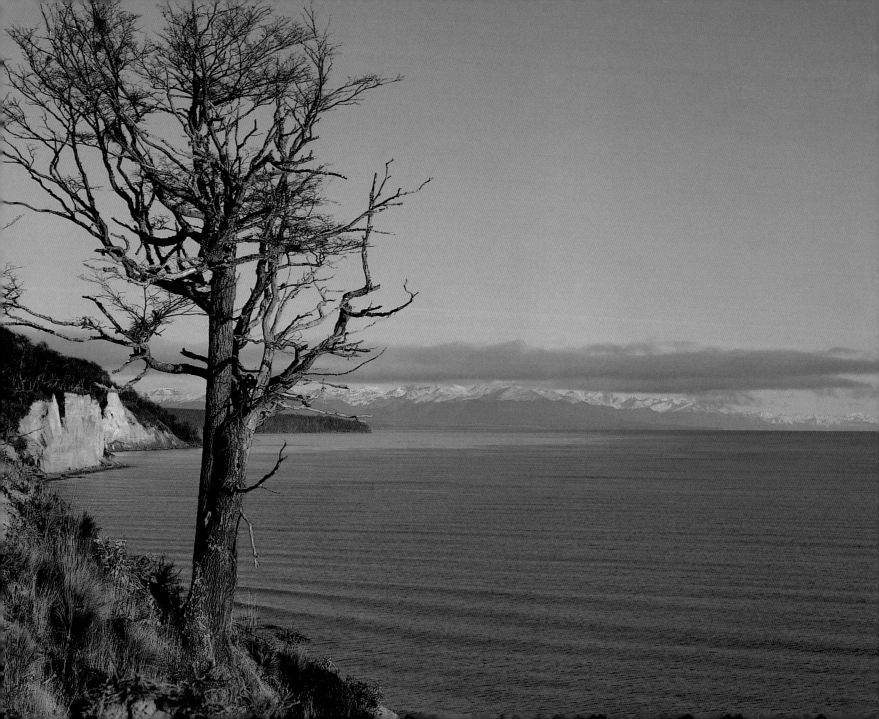

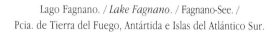

Lago Fagnano. / *Lake Fagnano.* / Fagnano-See. /
Pcia. de Tierra del Fuego, Antártida e Islas del Atlántico Sur.

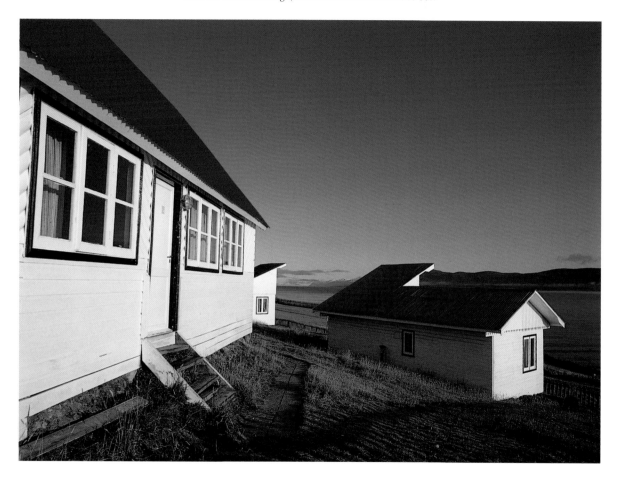

101

Págs. 102-103. Lago Escondido. /
Lake Escondido. / Escondido-See. / Idem.

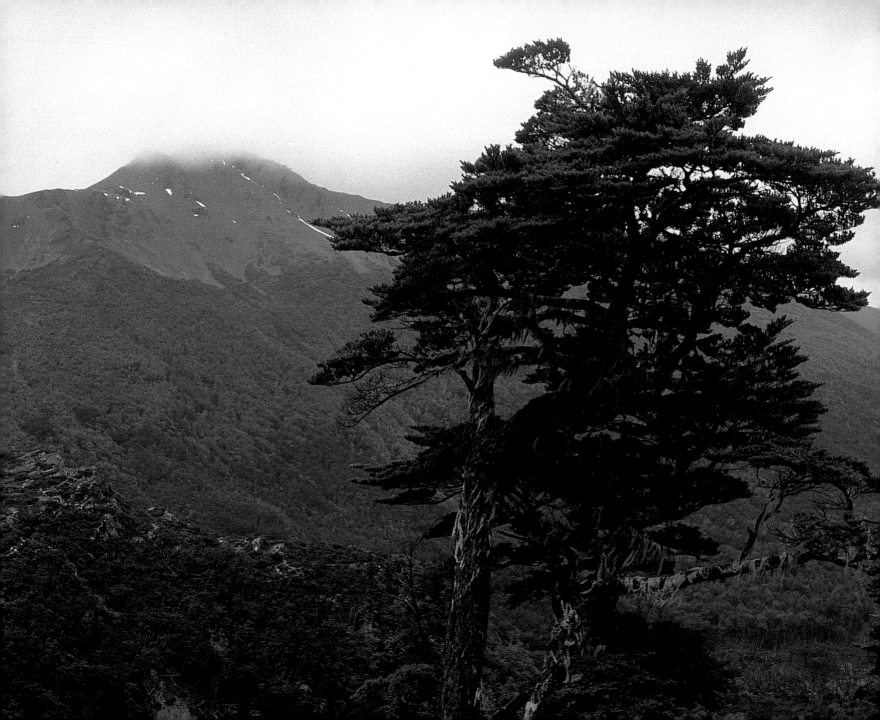

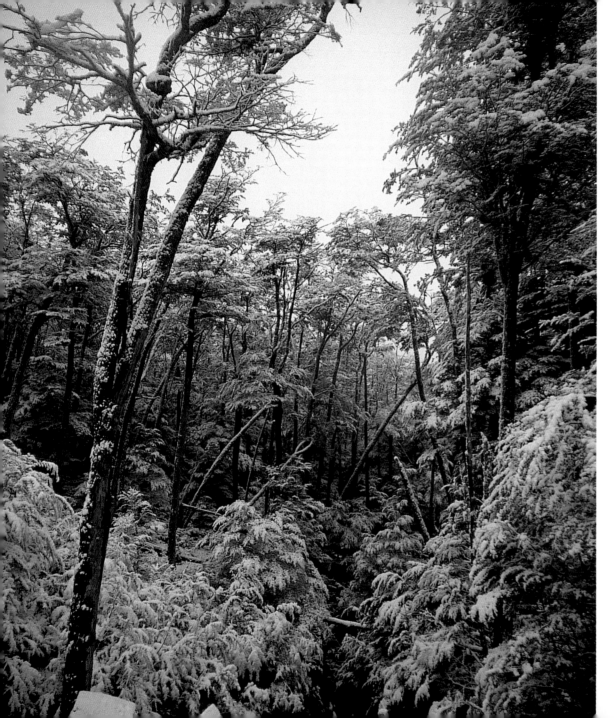

Lengas. / *Lenga trees*. / Lenga-Bäume. /
Pcia. de Tierra del Fuego, Antártida e Islas del Atlántico Sur.

104

Págs. 106-107. Estancia "Harberton". Idem.

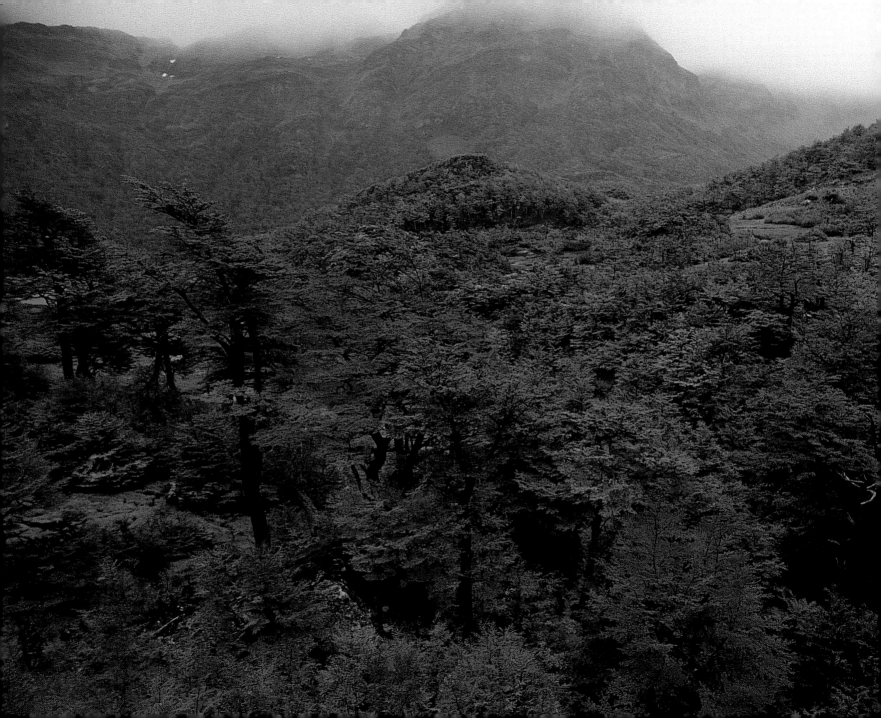

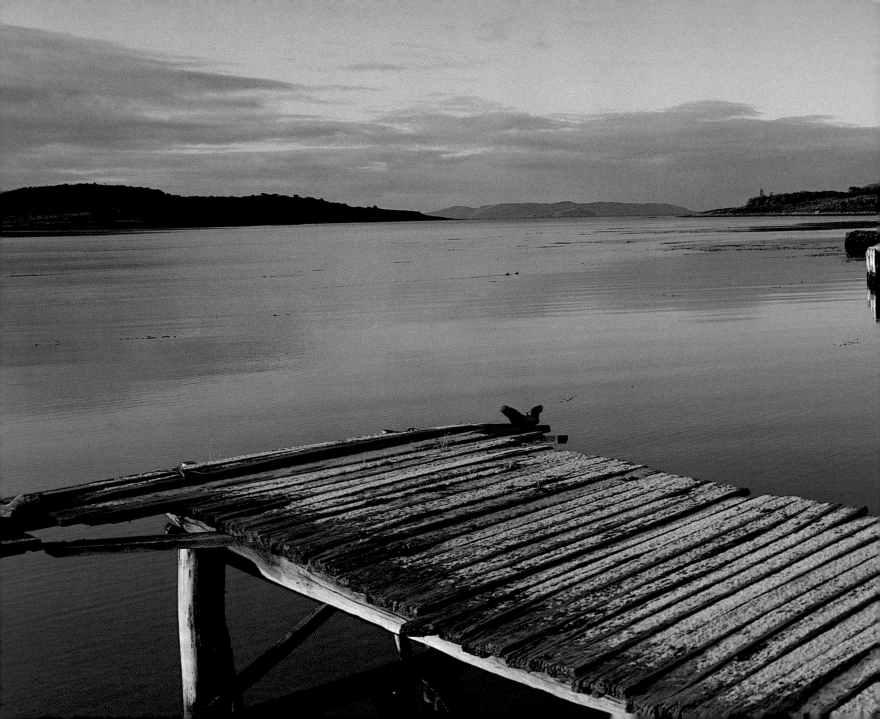

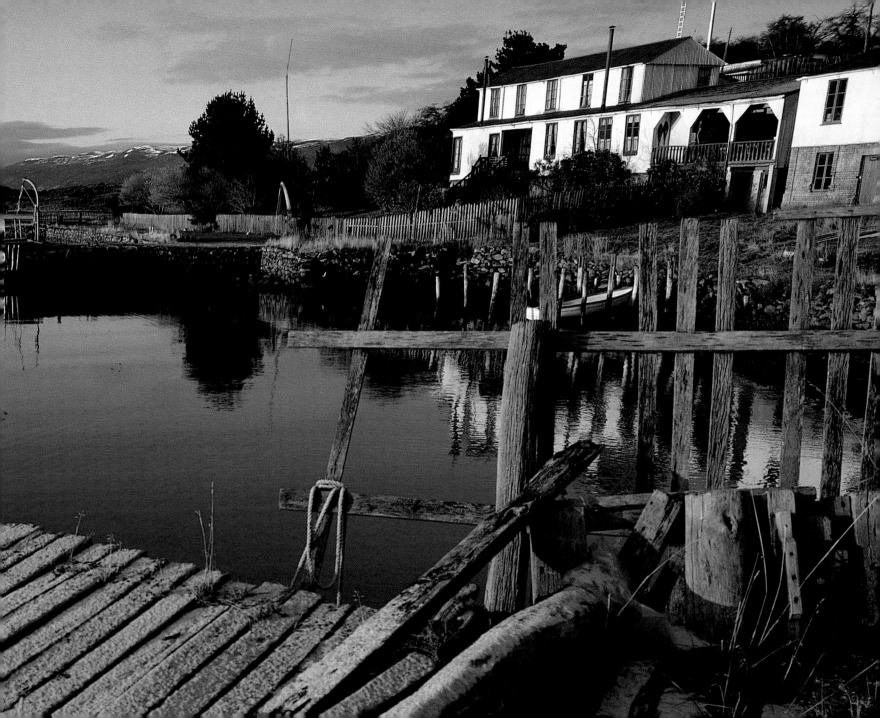

108

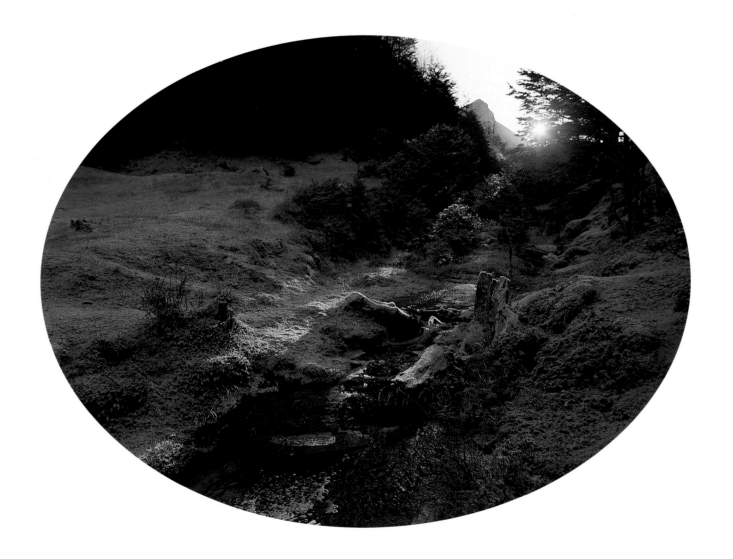

Págs. 110-111. Ciudad de Ushuaia. /
City of Ushuaia. / Stadt Ushuaia. / Idem.

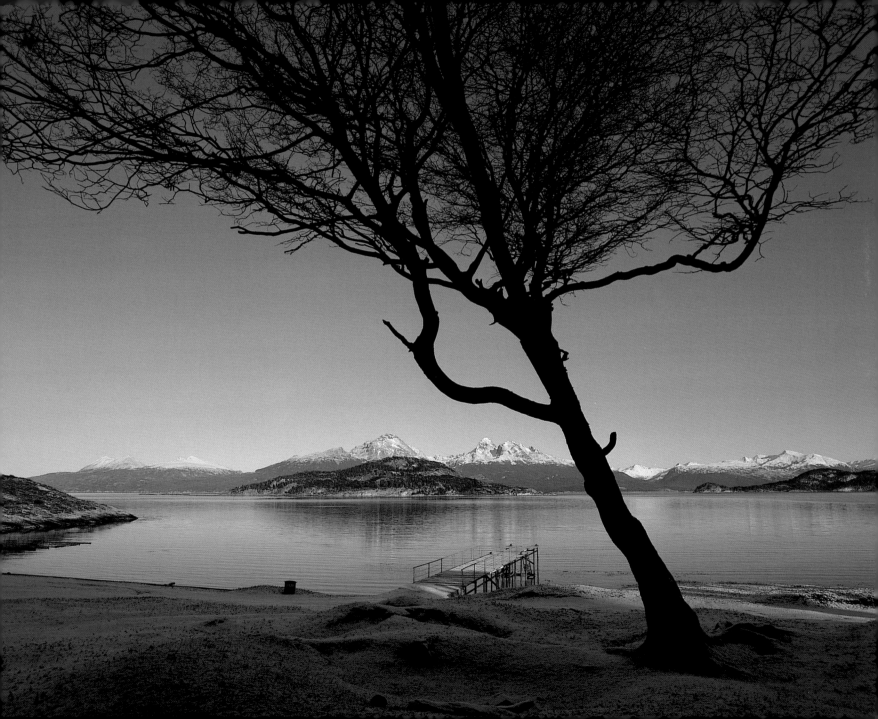

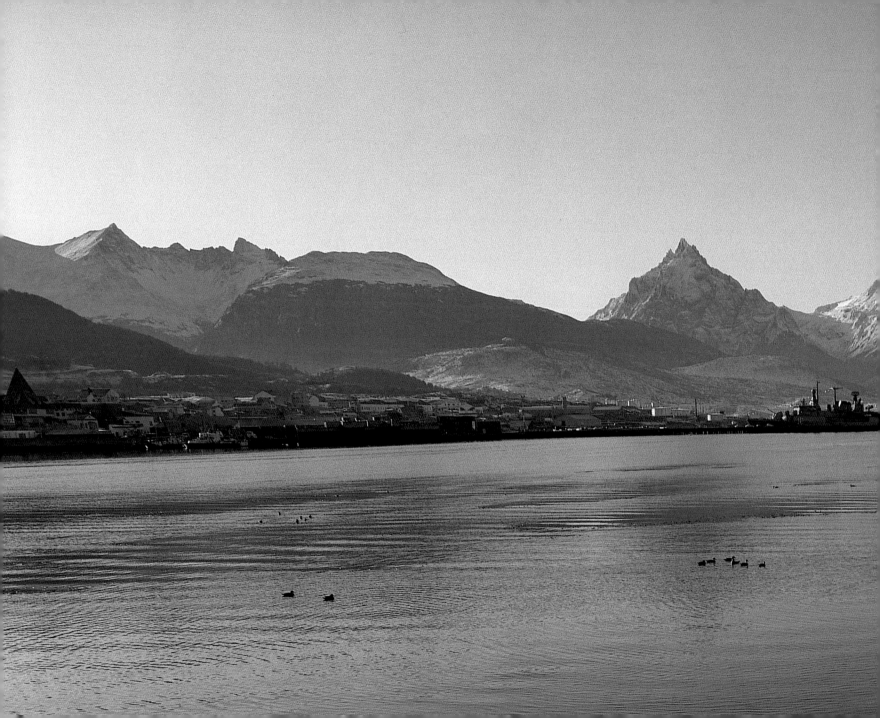

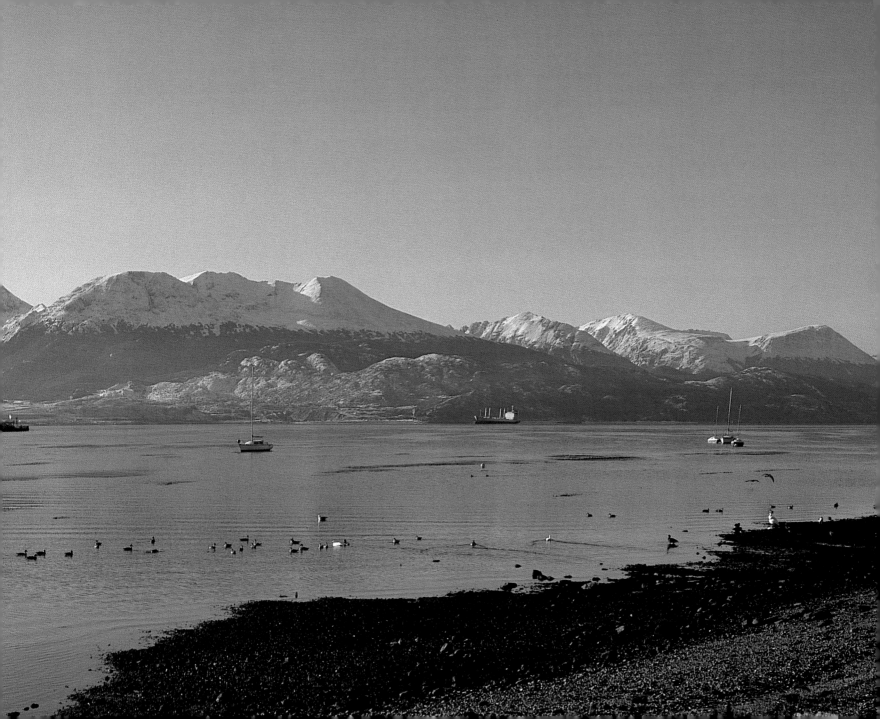

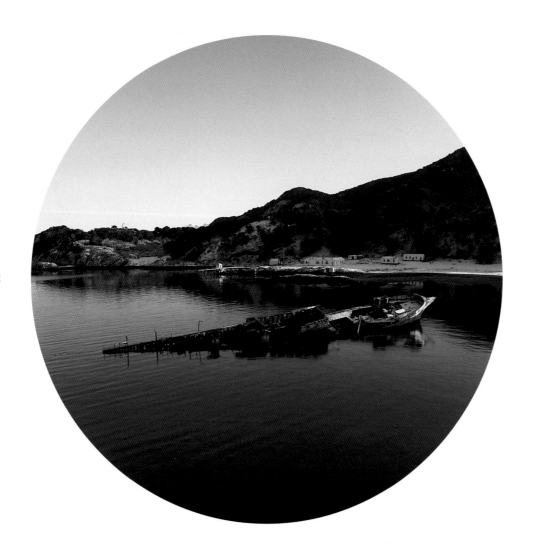

112

Ciudad de Ushuaia. / *City of Ushuaia.* / Stadt Ushuaia. /
Pcia. de Tierra del Fuego, Antártida e Islas del Atlántico Sur.

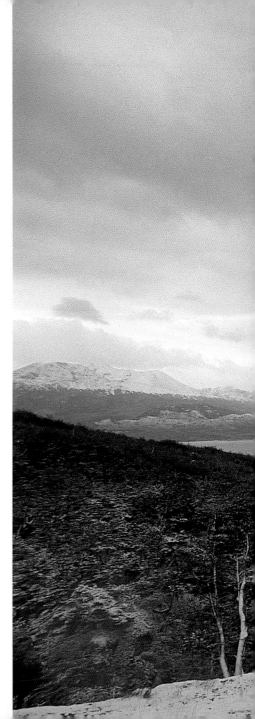

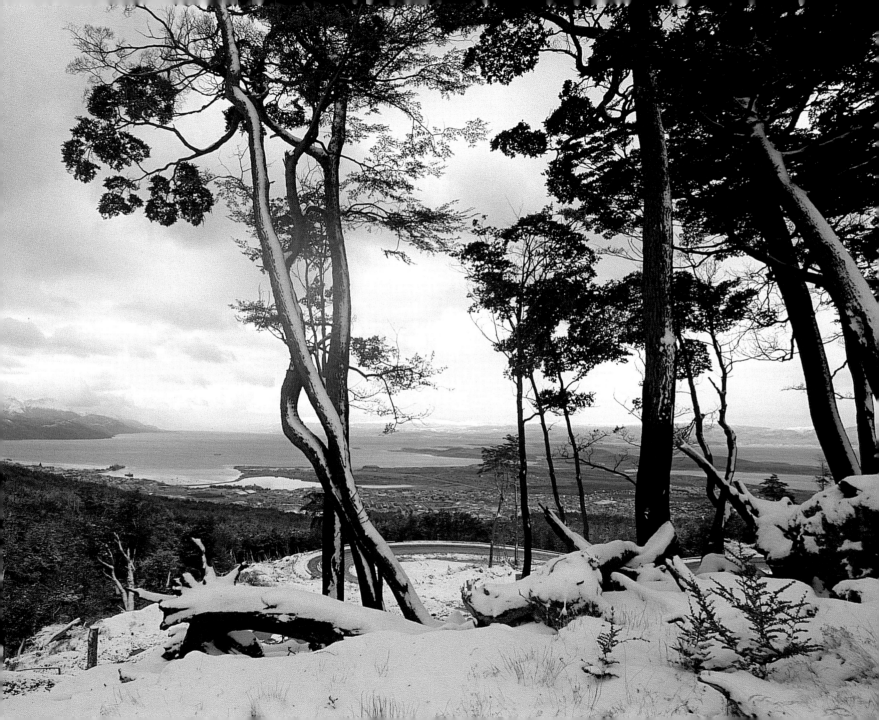

L'INCROYABLE PATAGONIE
par Elsa Insogna

 Un espace différent, immense, presque inconnu, qui marque les confins de l'Amérique. Bien que la Patagonie soit considérée comme une unité physique singulière, il s'agit de deux paysages bien différenciés : le côté andin présente l'un des plus beaux paysages de montagne du monde, nous sommes admiratifs face aux géants végétaux tels le mélèze, le pehuén (araucaria) et le hêtre ou des sites uniques tels la Forêt des Arrayanes (myrtes), un ensemble presque exclusif d'arbres à l'écorce douce, couleur cannelle. Un sous-bois touffu de roseaux coligüe, d'herbes tendres et de fleurs constitue le royaume du cerf des Andes (huemul) et du cerf rouge. Les lacs sont à la hauteur de la beauté du paysage et le rendent parfait ; situés de Neuquén à la Terre du Feu, ce sont des chapelets d'eaux profondes, transparentes et d'un bleu intense ou turquoise. Ils sont navigables, leurs ports naturels et leur diversité côtière, où l'on trouve même des fjords, se découpent dans les forêts parmi les sommets enneigés des vallées de la cordillère. Au bord du Nahuel Huapi, la ville de San Carlos de Bariloche est la porte d'accès à cette contrée de choix pour les sports d'hiver, qui accueille aujourd'hui des touristes en toute saison. La pêche constitue un des principaux attraits pour les sportifs du monde entier, séduits par la quantité, la variété et la qualité des espèces, en particulier de truites, qui remontent de la mer par les rivières, remontant le courant et qui atteignent un poids et une taille exceptionnels. Heureuse vision que celle de Francisco P. Moreno quand il encouragea la création des Parcs Nationaux, afin de préserver ce trésor naturel parmi d'autres dans la région. La forêt andine laisse la place, à mesure qu'elle descend vers le sud, à un paysage tout aussi fascinant: celui des glaces et des glaciers patagoniques dont le point culminant est le glacier du Perito Moreno sur le Lac Argentin ; le Glacier Upsala, ainsi que d'autres de moindre importance se partagent l'admiration du visiteur. Finalement, on dècoudre la Terre de Feu, terre d'"onas", de "yaganes" et de "fueguinos", à l'extrême sud où les eaux puissantes des deux océans se mêlent avec fureur ; le détroit de Le Maire

met à l'épreuve la résistance des navires et l'adresse des navigateurs. Francis Drake a traversé en 1578 le détroit de Magellan, bravant la légende qui le voulait fermé. De combien de prouesses ont été témoins les épaves des bateaux coulés qui gisent au fond des eaux, sur les rives sud de la Terre de Feu! Avec un climat humide, sans été, le paysage se définit entre la montagne de type alpin, les "lengas" tordues par les vents, le "ñire" qui en automne teint ses feuilles en jaune ou orange, l'herbe dure et les bassins marécageux des tourbières. Ushuaia, la ville la plus australe du monde, sur le canal de Beagle, est la capitale économique de la province. Cette ville possède un parc industriel très important. Il est difficile de comprendre, au vu de l'hostilité de l'environnement, le labeur tenace des pionniers quand ils ont peuplé ces terres avec des troupeaux de jusqu'à cinquante mille moutons, rèpartis dans soixante estancias dont certaines ont plus de cent mille hectares; "Harberton", en est la plus australe. Il ne faut pas oublier quand on évoque l'épopée de la Patagonie, le Révérend Thomas Bridges et José Menéndez.

Le plateau complète ce paysage. Il apparaît soudain, sans transition. Le sol aride et rocheux, le climat sec avec des vents de plus de cent kilomètres heure ne permettent qu'une végétation rare et aux herbes drues, des arbustes broussailleux, où vivent la "mara", le nandou et le guanaco. Les "mallines", toujours humides, favorisent le pâturage. Les moutons font partie du paysage sans arbres, de même que, dans certains endroits, les tours de pétrole habillent cet environnement qui n'a pas d'arbres .En contrepartie, les conditions favorables des hautes vallées permettent la culture des arbres fruitiers et les plus importantes concentrations de population. L'introduction de nouvelles cultures et de nouveaux élevages a été favorisée par la construction de digues et de barrages comme le Chocón - Cerros Colorados. La côte de l'océan présente des falaises avec des ports naturels sûrs. Sa faune maritime est unique au monde. Dans la presqu'île de Valdés, sont à noter l'île aux Oiseaux, les loups de mer de Punta Loma et de Punta Pirámides et la seule réserve d'éléphants de mer d'Amérique du Sud à Punta Norte; chaque année, l'arrivée de la Baleine Franche (le plus grand animal du monde) dans le Golfe de San Jorge, ajoute son attrait à la région. Les colonies de pingouins qui peuvent avoir jusqu'à six cent mille nids vont de Punta Tombo, Chubut, jusqu'à la Terre de Feu.

La Patagonie est comme un calendrier qui conserve des traces de toutes les époques : des périodes géologiques, les ornières "tehuelches" ou la Forêt Pétrifiée, des traces de l'homme primitif (La Grotte du Gualicho), de la présence des communautés indigènes qui l'ont habitée (Mapuches, Tehuelches, Patagones, Onas, Fueguinos). On y trouve aussi des témoignages des prouesses des pirates, des hauts faits des explorateurs, des missionnaires et des fondateurs, suivis de nos jours par ces gens non moins héroïques et avec une vision d'avenir qui habitent les endroits les plus éloignés de la région.

LA PATAGONIA INCREDIBILE

di Elsa Insogna

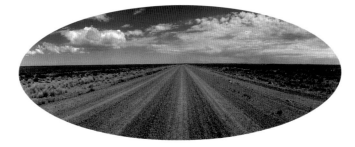

Uno spazio differente, immenso, quasi sconosciuto, che segnala il confine di America. Sebbene la si consideri un'unità fisica singolare, si tratta di due paesaggi ben differenziati: Nella fascia andina, uno dei più bei paesaggi di montagna del mondo, ci stupiscono giganti vegetali come il larice, l'araucaria ed il "coihué" o ambiente esclusivo come il bosco degli "Arrayanes", raggruppamento quasi puro di alberi con tronchi di soave tessitura di colore cannella. Uno stretto sottobosco di canna di "coligüe", erbe tenere e fiori, e il regno del "huemul" e del cervo colorato. I laghi competono con la bellezza del paesaggio e lo perfezionano; da Neuquén fino a terra del fuoco, in grappoli di acqua profonda, trasparenti e di intenso azzurro o turchese, navigabili, con porti naturali e varietà di coste in cui che non mancano i fiordi, penetrano nei boschi tra i colli coperti di neve e le valli della catena di montagne. A riva del Nahuel Huapí, si alza la città di San Carlos di Bariloche, porta di entrata a questa regione favorita per gli sport di neve ed oggi preparata per il "turismo dalle quattro Stagioni". La pesca è uno dei principali attraenti per sportivi di tutti, attratti per la quantità, varietà e qualità di specie, su tutto di trote che penetrano dal mare per gli estuari, corrente in alto, raggiungendo peso e dimensioni straordinarie. Felice visione quella di Francisco P. Moreno stimolando la creazione di parchi nazionali, custodi di questo ed altri tesori naturali. Il bosco andino cede il suo splendore man mano avanza verso il sud e davanti ad uno spettacolo non meno affascinante: quello dei geli e ghiacciai patagónici (della Patagonia), il cui atto culminante è il ghiacciaio Perito Moreno nel lago argentino; il ghiacciaio Upsala ed altri di minore porti spartisce l'ammirazione dello spettatore. Finalmente, terra del fuoco, terra di "onas", "yaganes" e "fueguinos" (di terra del Fuoco), nell'esagerare australe, dove le acque feroci di ambedue oceani sostengono furiosi incontri; lo stretto di "Magallanes" mette a tentare le fortezze delle navi

e la perizia dei naviganti. Lo stesso Francis Drake, in 1578, attraversò lo stretto di Magallanes sfidando la notizia che era interrotto. Di quanto prodezze sono testimoni i resti di navi sprofondate che riposano nelle coste del sud "fueguino"! In un clima molto umido e senza estati, il paesaggio si definisce tra la montagna alpina, i "lengas" contorti per i venti, il "nire" (pianta silvestre) che in autunno tinge le sue foglie di giallo o arancione, i pascoli duri e le conche pantanose delle torbiere. Ushuaia, capitale economica della regione con un importante parco industriale, la città più australe della terra, si reclina sul canale di Beagle. È difficile comprendere, dare l'ostilità degli ambienti, il lavoro costante dei pioneri che colmò queste terre con "piños" fino a cinquantamila pecore, distribuite in alcuni sessanta permanenze, alcuni di loro di più di centomila ettari; "Harberton" è il più australe. Non è invano ricordare in questa vera epopea della Patagonia, la figura del sacerdote Thomas Bridges e di José Menéndez.

L'altopiano completa il paesaggio. Appare intanto, senza zona di transizione. Il suo suolo arido e sassoso, il clima freddo e secco con venti fino a più di cento chilometri l'ora, solamente permette una vegetazione rala e rassegnato di pascoli duri, tutti insieme, e di arbusti tozzi, tra quelli che girovagano la mò, il "ñandú" ed il guanaco. Nel "mallines", costantemente umidi, si facilita la pastorizia. Le pecore integrano il paesaggio e, in molti luoghi, le torri di petrolio vestono questi ambienti senza alberi. Per la sua parte, le condizioni propizie delle alte valli facilitano la coltivazione di fruttali e le maggiori concentrazioni di popolazione. Molto ha influito nell'introduzione ancora di coltivazioni e nuovi bestiami l'incorporazione di dighe e ristagni come quello del Chocón- colli colorati. Nella sua fronte oceanica, che esibe coste dirupate con sicuri porti naturali, la Patagonia offre una fauna marina unica. Nelle coste della penisola di Valdés si distaccano l'isola degli uccelli, le "loberías"(posto dove ci sono i lupi) di punta de collina e di punta piramidi e l'unica elefantería marina di America del sud, in punta nord; spettacoli a cui si unisce, ogni anno, l'arrivo allo spinto di San Jorge della Ballena franca australe, l'animale più grande che esiste. Popolate colonie di pinguini si prolungano fino ai domini di "fueguinos", albergando in alcuni casi fino a seicentomila nidi (in punta Tombo in Chubut).

La Patagonia è come un calendario che esamina, da fatti geologici (i "rotehuelches" o il bosco pietrificato) ed espressioni dell'uomo primitivo (caverna del Gualicho), passando per la durevole presenza delle sue comunità aborígeni (Mapuches, Tehuelches, Patagones, Onas, Fueguinos), fino a, già installata la storia, le prodezze di esploratrici, pirati, missionari e fondatori che si prolungano nei nostri giorni in quelli che, non meno eroici e sì con visione di futuro, popolano fino al più isolato angolo del suo ambito.

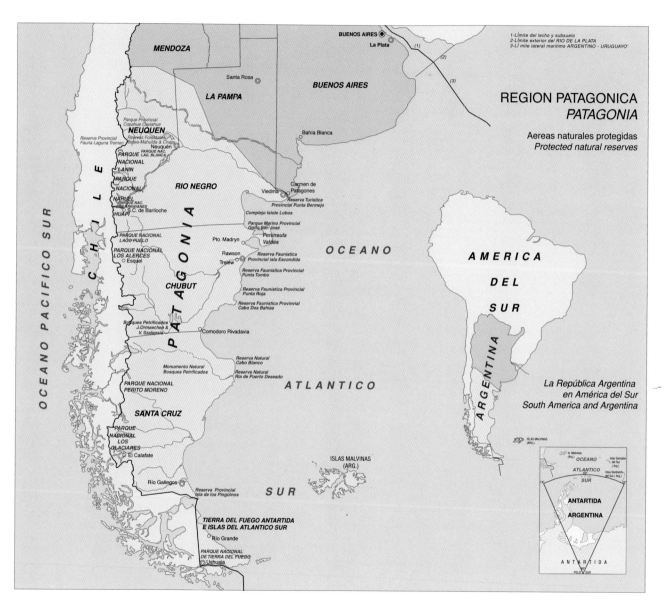

Patagonia Argentina /
Patagonia Argentina /
Argentinischen Patagonien

1-Límite del lecho y subsuelo
2-Límite exterior del RIO DE LA PLATA
3-LÍmite lateral marítimo ARGENTINO - URUGUAYO'

REGION PATAGONICA
PATAGONIA

Aereas naturales protegidas
Protected natural reserves

*La República Argentina
en América del Sur
South America and Argentina*

MENDOZA

Santa Rosa

LA PAMPA

BUENOS AIRES

La Plata

Bahia Blanca

Parque Provincial
Copahue Caviahue

NEUQUEN

Reserva Provincial
Fauna Laguna Tromen

Reservas Forestales
Batea-Mahuida & Chapy

Neuquén

PARQUE NAC.
LAG. BLANCA

PARQUE
NACIONAL
LANIN

RIO NEGRO

Viedma

Carmen de
Patagones

PARQUE
NACIONAL

Reserva Turística
Provincial Punta Bermejo

NAHUEL
PARQUE NAC.
LOS ARRAYANES

S.C. de Bariloche

HUAPI

Complejo Islote Lobos

Parque Marino Provincial
Golfo Sán José

PARQUE NACIONAL
LAGO PUELO

Pto. Madryn

Peninsula
Valdés

PARQUE NACIONAL
LOS ALERCES

Rawson

Reserva Faunistica
Provincial Isla Escondida

Esquel

Trelew

Reserva Faunistica Provincial
Punta Tombo

CHUBUT

Reserva Faunistica Provincial
Punta Roja

Reserva Faunistica Provinvial
Cabo Dos Bahias

Bosques Petrificados
J.Ormaeche &
V. Szalepsie

Comodoro Rivadavia

Reserva Natural
Cabo Blanco

Monumento Natural
Bosques Petrificados

Reserva Natural
Ria de Puerto Deseado

PARQUE NACIONAL
PERITO MORENO

SANTA CRUZ

PARQUE
NACIONAL
LOS
GLACIARES

El Calafate

Rio Gallegos

Reserva Provincial
Isla de los Pingüinos

TIERRA DEL FUEGO ANTARTIDA
E ISLAS DEL ATLANTICO SUR

Rio Grande

PARQUE NACIONAL
DE TIERRA DEL FUEGO

Ushuaia

OCEANO PACIFICO SUR

CHILE

PATAGONIA

OCEANO

ATLANTICO

SUR

ISLAS MALVINAS
(ARG.)

AMERICA
DEL
SUR

ARGENTINA

ISLAS MALVINAS
(ARG.)

Is. Malvinas
(Arg.)

OCEANO

ATLANTICO

SUR

Islas Georgias
del Sur
(Arg.)

Islas Sandwich
del Sur (Arg.)

ANTARTIDA

ARGENTINA

ANTARTIDA

POLO SUR

Equipo de Producción / Production Team

Aldo Sessa. Dirección del proyecto.

ESTUDIO ALDO SESSA

http://www.aldosessa.com.ar

Damián A. Hernández: Gerencia, edición fotográfica y asistente.

Carolina Sessa: Diseño gráfico.

Jorge D. Granados: Archivo general.

Raúl Gigante: Laboratorio.

SESSA EDITORES

http://www.sessaeditores.com.ar

Luis Sessa: Gerencia de Promoción y Desarrollo Comercial.

Ted McNabney: Traducción al inglés.

Silvia Fehrmann: Traducción al alemán.

Alianza Francesa: Traducción al francés.

Dante Alighieri: Traducción al italiano.

Lisl Steiner: Liaison en EE. UU.

Los derechos de reproducción de todas las fotografías de este libro se comercializan en

ALDO SESSA PHOTO STOCK ARGENTINA

http://www.sessaphotostock.com

Pasaje Bollini 2241 , Buenos Aires C1425ECC, República Argentina

Tels.: (5411) 4806-3796/3797. Fax: (5411) 4803-9071

Esta edición de *"Patagonia panorama"*, con fotografías de Aldo Sessa

se terminó de imprimir en Singapur, el 5 de mayo de 2004.